心　剑

王培锟 编著

香港国际武术总会出版

总目录

《心剑》动作图文说明

1.直接用拍摄的动作照片示意。

2.图片之间以线条与箭头，示意动作间的连续与行进的方向。
(1)采用左虚、右实的线条，图示动作的运行过程、方向。
设：左脚（手）用虚线（.........）；右脚（手）用实线（———）。
(2)用"箭头"表示动作运行的指向。

3.文字说明与要点：
(1)用文字说明上下动作之间的过渡。
(2)各动作衔接的技术要点及剑法应用的提示。

4.动作方位图
(1)完成动作后或动作过程中，用以标明人体的胸面方向。
(2)方向以百度"地图方位""东、西、南、北"为指向。

作者简介

王培锟 男 1942 年 7 月生 汉族 福建福州人。1964 年毕业于上海体育学院武术专业后，留校任教。先后任上海体育学院武术队和散打队总教练、上海市武术队总教练。培养出多名优秀的教练员、运动员与硕士研究生。1995 年享受国务院颁发"政府特殊津贴"。1996 年中华武术百杰评选中被评为"十大名教授"。现为国家体育总局武术研究院专家委员会专家、中国武术协会委员、中国武术协会传统武术委员会副主任、中国体育科学学会武术与民族传统体育分会顾问、中国体育非物质文化遗产研究院学术委员会委员、上海市武术协会顾问、上海体育学院武术顾问、武术国际裁判、中国武术九段。曾任上海体育学院教务处副处长、武术系主任；中国武术科学学会常委、全国体育教材编写组成员、全国武术高级教练员培训班指导组副组长。上海精武体育总会武术总教练。

1979 年"国家体委武术调研组"成员；1982 年"第一届全国武术工作筹备组"成员；1983 年"全国武术遗产挖掘整理组"成员；1984 年获国家"武术挖掘整理先进个人"荣誉证书；1988 年"全国武术训练工作调研组"副组长；1990 年"亚运会武术裁判员训练班教学组"组长；1991 年"全国散手训练工作调研组"副组长；1995 年"国际武术裁判员训练班教学组"组长；1996 年"国际武术推广教材编写组"组长。

1984 年起多次由国家体委派出或应邀前往日本、韩国、马来西亚、菲律宾、印度尼西亚、意大利、法国、美国、英国、澳大利亚等国讲学、裁判等。

1963 年开始担任国内外武术比赛裁判工作。历任裁判员、裁判长、副总裁判长、总裁判长、仲裁委员、副主任、主任等。1989 年和 1990 年至 1994 年被国家体委评为"全国体育优秀裁判"。

1993 年、1996 年由中国武术协会派往韩国、印尼担任该国武术队教练、2019 年"世界传统武术比赛"任中国传统武术队主教练。

出版专著：《中华散打术》、《紫宣棍》、《地躺拳》、《漫步武林》、《武林拾穗》、《飞云十三刀》。

出版合著：《福建地术》、《少林十三抓》、《肘魔》、《刀》、《武术》、《南刀》、《南棍》等书。

参加《十万个为什么？》、《上海体育精萃》、《体育词典》、《中国武术简明词典》、《中华武术词典》的编写。

担任《武术国际教程》（副主编）、《中国武术大百科全书》（教学、训练、科研篇主编）、《中国武术段位制.太极拳类辅导全书》（主编）等。

参加武术教材编写：《全国体院武术教材》、《亚运会武术裁判员训练班教材》、《国际武术裁判员、教练员训练班教材》、《国际武术套路竞赛规则》等。

编制武术音像教材：中国武术协会1986年制作向外推广《南拳》、《剑术》；1987年《鲁屏杯武术教学资料片》、1992年《南刀、南棍教学录像》、1993年《太极拳运动教学录像》、《太极拳推手》、《简化太极拳用法解析》等。

发表的论文："武术应走向世界体坛"、"浅论武术运动员的早期训练"、"散手踢、打、摔的应用及其成功率的探讨"、"对散打运动技术特色的探讨"、"注重太极拳演练中的劲力"、"从历史走来的太极拳"、"武术应成为民众健身的首选项目"等十余篇。在报刊、杂志等刊物上发表"轻功存疑？"、"武术技击应开展"、"1989年散手擂台赛观感"、"武林群英战巴蜀"、"太极皇后高佳敏的膝盖怎么啦"等短文百余篇。

2021-9-10 于上海

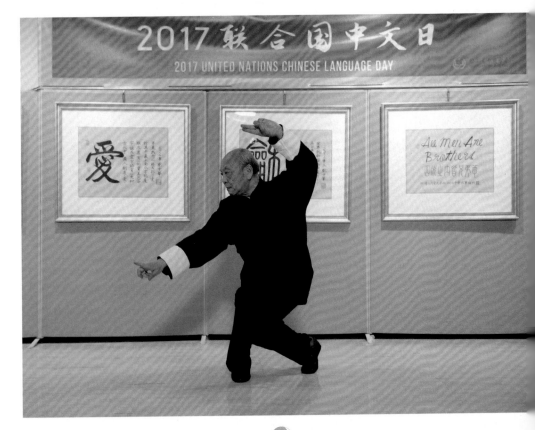

前　言

上世纪 60 年代，武术套路运动赛事举办频繁。比赛项目的设定，运动员除了参赛由国家体委颁布的竞赛武术套路项目外，还增设了"自选套路"竞赛项目。旨在鼓励教练员、运动员在传承的基础上，改革、创编"自选套路"，在保留传统武术动作、注重技术为主体的套路中兼融高质量、有难度、造型美，创造新动作。传统套路动作的内容变革，促进了套路编排格局的精准定位、演练技法的深化改革。这个年代是建国以来武术传承与发展的高潮期。许多创新经典，优秀套路留存至今，弥足珍贵。同样，身临其境的我，也一直在思索如何创编套路这一新课题。

1960 年我进入上海体育学院后，按武术教学的流程"先拳后械"习武。起始我们习练国家体委编创的《初级剑术》，而后重点是习练《甲组规定剑》。其间也穿插习练过《峨嵋剑》、《长穗单剑》、《短穗双剑》、《三合剑对练》、《太极剑》等套路。通过对武术"剑"套路的习练，对"剑术"套路的演练所展现的飘逸、轻灵、连贯、多变等运动特点，逐渐产生了"剑行如幻影"的感觉。

如何进一步加深体验，除了加强对已习练的剑术套路的体悟外，也萌生了尝试编创"自选剑术套路"的意念，从而感悟"剑如飞凤"的运动特点。编创套路的素材大多来自研练过的，或观摩过的特色动作，也自创少许招式，经组合成"套"。边编边练，经过演习逐步成型，并冠以"无影剑"之名。

2000 年 8 月，在郭骏拳友的盛情邀请下，我被聘为复旦大学少龙拳术俱乐部总顾问。此后，我一直关注着复旦少龙社团的发展。2008 年 10 月初，少龙社团创始人郭骏在筹备复旦少龙拳术俱乐部成立十周年庆典，专程向我汇报筹备工作。我为他坚持传播中国武术的精神所感动，特别赠送一把藏剑，并在我住所的公园里教授给郭骏等拳友这套"无影剑"，作为庆祝复旦少龙十周年的贺礼。2008 年 12 月，复旦少龙拳术俱乐部十周年庆典会上，我应邀在会上助兴，择段舞练了"无影剑"。后因工作繁忙，未能对外推广"无影剑"，大多是自我修练。

在赴法、美、日、澳等国的海外教学及国内外武技交流时，也有乘兴演练"无影剑"。

随后，在进行"无影剑"的演习中，弃剑习武，以"指"代剑，并在"弃剑"，也就是"无剑"的演练中，用"心"求"剑影"相随。此时"无剑"演练，逐渐自成一体，遂取名为"心剑"。且仍以"无影剑"之名示人。

2015 年 9 月在《萧山国际武术文化湘湖论坛》举办期间，大会安排了"湘湖习武"交流活动，与会专家与当地拳友交流武技，安排我与拳友作太极剑交流。23 日上午我们前往湘湖准备与拳友们进行互动时，不巧，"天工不作美"飘起了细雨，无法实行交流。而前来交流的拳友，在绵绵细雨的飘洒下，却久久不愿离场。大会临时决定武术专家们在"湘湖湖山广场"（音乐喷泉）的露天舞台上亮相，与拳友们互动。在拳友热情的欢呼声中，不知不觉地各人均展示一套拳技。轮到我上场，就将平时研习的"无影剑"套路以"指"代剑，作了"手中无剑，心中有剑"试演。有人惊诧：此谓何拳？"心剑"是也！

"心剑"便创于斯！此后，我多以"无影剑"为"心剑"之"初始剑"，从"有剑"到"无剑"再到"用心行剑"，渐入佳境，颖脱而出。

2017年我随上海广播新闻中心《中华武魂》栏目组赴美参加以"中华武术走进联合国"为主题的宣传活动，在联合国总部举办的中华武术传统套路展示会上演练了"心剑"，引起不同凡响。此后，演练视频在网上广为传播，亦有习者询习。其实我是一个"武术人"，对中华文化掌握的知识有限，对武术文化的认知，也是如此。听说海外有位观剑者，看了"心剑"后，将其易名为"意剑"，似乎"意"较"心"更易理解。"心剑"之"心"，深奥莫测，易引起各种莫明的猜想。而本人觉得仅以"心剑"示人，习者难以理解、习练，故仍自修，未教人。

"心剑"简而言之，就是演练时，"手中无剑，心中有剑"，"用心练剑"，别无他意。在演练剑术中，要"用心"也就是有"意识"地将剑术的传统技法、击法、精、气、神、力的内涵充分地展现，达神形兼备的剑势。此剑法，"用心"是关键，此谓知本，此谓知之至也。

"心剑"蕴涵了"手中无剑，心中有剑"的剑术独特意蕴，或许说是演练剑术套路的异化形式，权作尝试吧！

如今《心剑》已编著成册。书册共纳入"无影剑"、"心剑"两个套路，其动作有五十二式，名称雷同，但演练方法迥异。书中先写"无影剑"持剑篇，再过渡为"心剑"无剑篇。

前些年，想把"心剑"编写成册，便于学者自习，逐步理解内涵，但仍感有难度。以心为剑，半生允执，故我落笔迟迟。然而，随着年龄的增长，作为一个老习武人，若多年后再捉笔著文，会更是炳烛而学。今在友人的鼓励下，先将文、图记录形式记录下来，或许可为喜练"心剑"者、欲探此"剑体"（手中无剑）者留下参考的片言。

我虽已告别了曾经是多年传授武术技艺的体院殿堂，但从未离开一个"武术教书匠"的行当。《心剑》是将自已习练剑术中的点滴体会编撰成册，以飨读者，期盼在浩瀚武林中留下一片竹叶清香！

册中有不妥之处，敬请斧正。

编写中获得夫人曾美英（原上海体院武术教授、中国武术八段、武术国家级裁判）的鼎力支持与协助，由衷地感谢，深表敬意！

原《中国武术在线》总编冯志强先生对"前言"的精心修正，特表感谢！

《复旦大学少龙拳俱乐部》的郭骏、丁亚龙、张桂林、种建为我拍摄、整理动作照片，特表感谢！

王培锟 2021年10月6日

《心剑》析

武术的传承与发展是每一个习武人绕不开的话题。

《心剑》之缘起在"前言"中已叙述了。从事武术职业工作的"武术教书匠"来说，更是置身"武术的传承与发展"的风浪之中，"心剑"是我对武术运动项目剑术套路的继承与变革的尝试！

武术是民族体育项目。"心剑"是持武术短器械——剑，进行套路运动的演练形式。而其主要的运动特点，"寓剑的技击法于体育之中"，突显"心剑"姓"武"，不姓"舞"的理念。剑行中，动作的技击术，仅蕴其用意，非实战术，故演练中，要彰显"武"的特性。

"心剑"构思，以"手"代剑的剑术套路演练模式。手中"无剑"又要心中"有剑"，求"剑影"相随。"手中无剑，心中有剑"突出"用心练剑"，有"意识"地将剑术的击法、技法、精、气、神、力的内涵得以展现，达神形兼备的剑势。

"心剑"套路及动作来自创编的"无影剑"。

"无影剑"自选套路的动作，大都取材于传统剑术动作。或创意于，由"型"（手型、步型、身型）与"法"（剑法、步法、腿法、身法）组合构建的动作。

剑术动作的"型"，由一手持剑、另一手成"剑指"与弓、马、虚、仆、歇等武术步型及身型所组成。"心剑"源于"无影剑"，虽不持剑，仍留"剑影"。如，第一节，第一动"左弓步持剑"。左弓步为"步型"；右手，中指与食指并拢伸直，余三指屈拢为"剑指"。左手成握拳状，寓持剑，称之"手型"；上体中正，为"身型"三者组合而成型的静态动作；

剑术动作的"型"为静态。形成"型"的过程，那就是动态的"法"。从原"起势"的"立"左脚向左前上步，左腿屈膝，右腿伸膝成左弓步的过程为"法"；上体随左脚上步，并略左转，仍为中正，为"身法"；右剑指向左前方直指而出。"心剑"源于"无影剑"，虽左手无持剑，仍以左拳面贴靠左膝上。寓，持剑竖立。

"无影剑"的动作或取自传统剑术，或在"型"与"法"的基础上，构建而成的。因而，学练"心剑"之前，必须熟练"无影剑"套路与动作，方可进而习练"心剑"套路与动作。

"无影剑"与"心剑"的运行路线与传统套路略有不同。"无影剑"在"起势"后，第一节先向右行。第二节折向左行。第三节返向右行。第四节折向左行返回"起势"处，"收势"。

"心剑"运行路线总体与"无影剑"同。但往返转折多变。因此，需要在学练好"无影剑"的基础上，而后再进行"心剑"练习，以达事半功倍！（见"心剑"套路路线图。）

传统剑术演练的体势分为：工架剑、行剑、绵剑、醉剑四类。"无影剑"属"行剑"体。"心剑"由"无影剑"蜕变而至，虽不持剑器练习，但就体势而言，仍为"多行走少定式，动亦流畅无滞，静则神韵寓势"风格的"行剑"体。还兼融"柔和连绵"的"绵剑"格调。综上，"心剑"运动特点：飘逸、轻快、洒脱、连贯、多变、献劲、力显。

为此，下述几点，供习练者参考。

1.剑术技击术是"心剑"的核心。求准确、达位、显力。

剑术的技击术动作有刺、点、崩、撩、穿、云、搅、格等，不同的动作有不同的技击法。在剑术的运动中必需注重其动作攻防的方法是否准确、达位、显力。"心剑"依此。如：点剑，腕部侧屈，小指侧略向后下，虎口朝前上，剑由上向下点击，使力达剑尖。崩剑：腕部侧屈，小指侧略向前上，虎口朝上，剑由下向上崩击，使力达剑尖。"点"、"崩"两剑，均用剑尖攻击，但击术相去甚远。又如，第一节8，"右上步绞剑"、9，"左上步绞剑"、10，"右弓步绞剑"。三动均为用腕搅动，使剑尖"逆时针"绕行，剑身随之"圈绞"防对手来剑。然10，在"圈绞"之前探肩而收，其带有防中出击，而后防。因其技击法不同，在"手中无剑"的演练中要寓含击技合法，准确到位、力达劲显。

2.在剑术运动中强调"腰为主宰""腰如蛇行"的"身法"运用。同样"心剑"，在演练中，因"手中无剑"，要表达"心中有剑"就要充分地运用"腰为主宰"的技法。在运动中通过身体的闪、展、腾、挪"身法"的变化，将手"无剑"，蕴"剑影"，显示"心剑"的飘逸、轻灵、连贯、多变特点，还寓身体变化与技击招式之间的协调应用之意。显"腰为主宰"的运行外，还要与髋、背脊诸关节的配伍，达到最佳的演练效果。如，第一节4，"插步云抹剑"剑在体前"顺时针"环绕时，要抬头、挺胸、塌腰，使身体略后仰，方可云剑。第三节"挂剑""背花剑""抄剑""探刺"等更离不开"身法"的运行。仅"探刺"右手要斜向左侧刺出。身体要左侧倾斜，腰、髋、脊、头都要"斜里寓直"，方显"远探斜刺"之用意。

3.步法迅快、轻起、稳落，随势转换。"行剑"多走势，足见"步法"的重要性。进步、退步、跨步、摆步、扣步、弧行步等。步多，身体重心要可控，便于步行"快捷"，"轻起"。虽步多，但要"稳落"，调整好势式，便于下一动作形成。"步快则剑快"、"步稳则势强"，步行随势，对"行剑"特点的展示很重要。如，第二节5，"插步反刺剑"、6，"左弓步撩剑"、7，"右

提步拦剑"、8,"左弓步刺剑"等数个动作中除步法的进退、还兼有"提步""顿挫"等要轻快稳落,一气呵成。又如:第四节4,"左弓步穿剑"、5,"摆步反刺剑",需以"一步一剑"运作。而6,"弧形步撩剑"步法应随体右转,左—右—左—右无间断地弧形上步。

4. 神形兼备的特色。是"心剑"演练中"用心"的重点,要特别训练。

眼是"心"意表达最显现的部位。习武者,多强调"眼随手行","眼到手到"这是要遵循的。而"心剑"持剑手,不持剑,"心"要有"剑影"随!视野要远瞻,做到"眼随剑动""眼领剑随"及"目随势注"的感悟,充分表达"心剑"演练中神形兼备的寓意!

5. 要表达"手中无剑"似"有剑"。也就是要重视剑把的正确握法。还要注重基本把法的练习,使满把、螺把、刁把、钳把的把法,以手腕的变化来表达,为"无剑"添加"有剑"之剑意。如"满把"的截剑、"螺把"的削剑、"钳把"的点剑、"刁把"的提剑等。

6.《心剑》由上篇《无影剑》套路(持剑)与下篇《心剑》套路(徒手)组成。"无影剑"与"心剑"的套路仅有四节。52动作组成。套路中已含有点、刺、穿、撩、挂等主要剑法。动作名称虽雷同,因剑的"体势"由"行体剑"与"绵体剑"兼融,故演练的方法迥异。套路长短适中,运行路线多变,时间长短可控,大小活动场地皆宜。青少挥洒自如,老者修身品韵!

总之,"心剑"演练,要注重"心"领"剑"行,剑意眼显,身到、步到,身剑(影)谐和,达内外合一、神形兼备的效果!

第二节 路线图

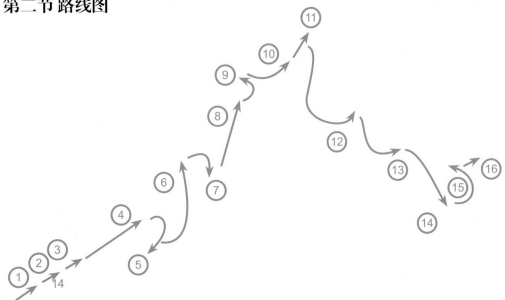

第三节 路线图

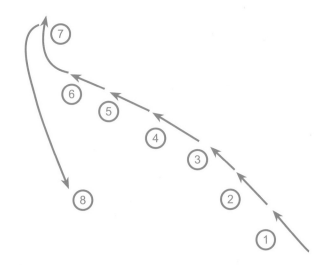

《心剑》套路动作路线图

第一节 路线图

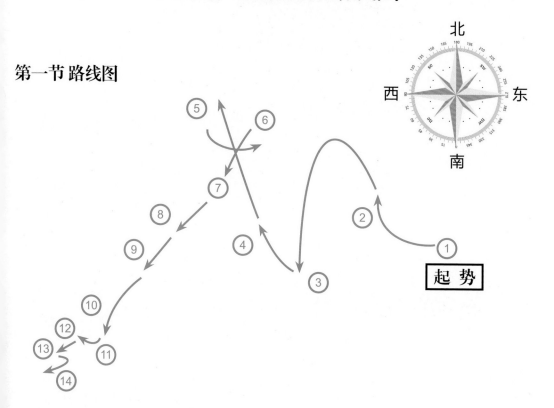

第四节 路线图

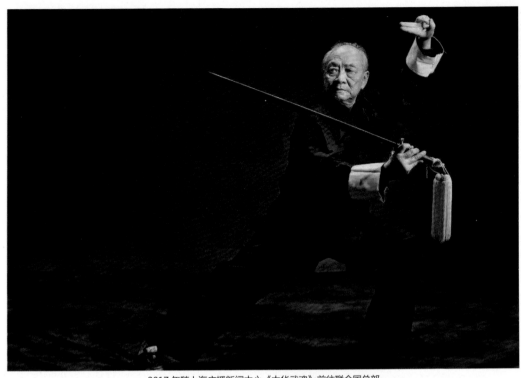
2017 年随上海广播新闻中心《中华武魂》前往联合国总部

《中华武术》杂志封面人物

《漫步武林》封面

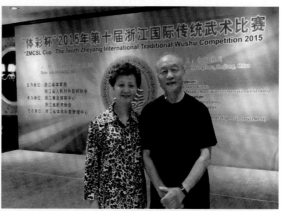

1993年《第七届全运会武术决赛》中与恩师蔡龙云教授
合影

与夫人曾美英参加"2015年第十届浙江国际传统武术比赛"裁判
工作。

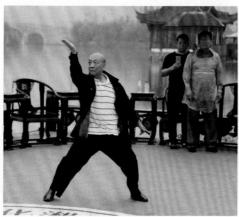

参加2015年《萧山国际武术文化湘湖论坛》中"湘湖习武"
表演。

在民间武术交流会上

成都体院《中国武术大讲堂系列》上作《试谈武术的继承与发展》的发言。

武术泰斗蔡龙云恩师的技术指导

《心剑》动作

在美与拳友交流"无影剑"动作

《飞云十三刀》动作

随上海广播新闻中心赴美国参加"中华武术走进联合国"活动

在联合国表演《心剑》的动作

《无影剑》动作

"蔡龙云武术思想研讨会"上报告。

法国巴黎《陈式太极拳竞赛套路》教学。

上篇 《无影剑》套路动作名称

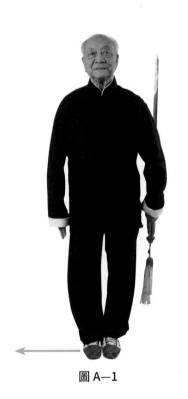
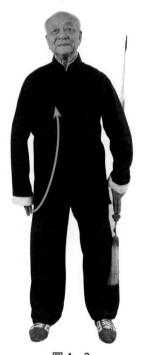

圖 A—1 圖 A—2

1. 人体直立，两脚并拢，两臂垂于体两侧。右手成剑指（食指与中指并拢伸直，无名指与小指屈拢，大拇指压在两指中节上。），贴靠右腿。左手握剑（食指与中指并拢，紧贴剑柄。无名指与小指屈贴扣剑的护手盘一侧，大拇屈贴扣剑的护手盘另一侧。），剑刃分左右，剑尖朝上，贴靠左腿；目视前方；面向南。（图 A — 1）

2. 两腿略屈。右脚向右平移半步，两脚与肩同宽。（图 A—2）

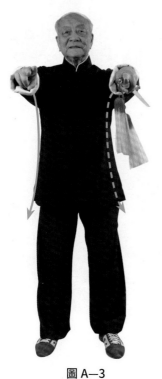

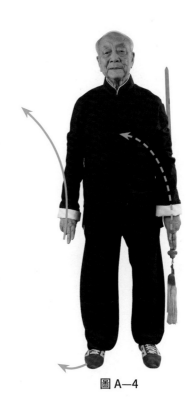

圖 A—3 圖 A—4

3.两臂内旋，向前、向上摆至胸前，高与肩平。（图 A—3）

4.两臂外旋，向下平落于体两腿侧。（图—A4）

要点：两臂上行、下落均要平稳。目视前方。

1.左弓步持剑

⑴右脚外撇，膝略屈；左手持剑，随左腕外旋向前、向右，屈肘摆至右胸前，剑身贴左前臂。右手剑指随右臂外旋向右后侧上摆，屈肘，使剑指置于右肩侧，与肩平；目视左前方；面向西南。（图A—5）

⑵左脚向左前上步，成左弓步；左手持剑，落置体左侧，剑身仍贴左前臂，肘略屈。右手剑指向体左前指，右手腕上跷，剑指朝上与肩平；目视剑指；面向东南。（图A—6）

要点：两臂弧线交叉运行要协调。目随剑指。

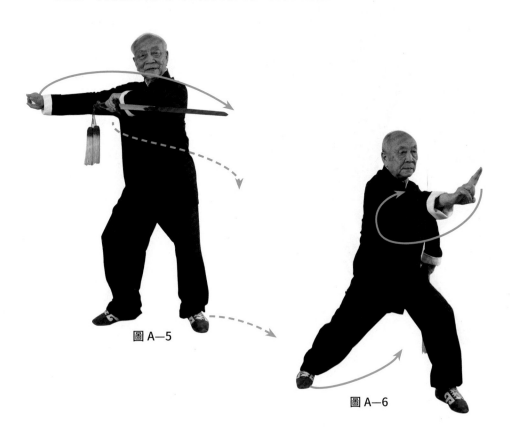

图A—5

图A—6

2. 右弓步削剑

⑴左腿直立，右腿上抬脚，脚置右膝前；左腕外旋，使左手持剑，手心向下，收置左胸前。右臂内旋，使剑指变掌向上、向右、向上运行，手心向上，置于持剑的左手心下；目视两手；面向西南。（图 A—7）

⑵右脚向右后落步，两腿略屈；持剑左手松落，将剑柄置右手心上。右手紧握剑把；目视两手；面向西南（图 A—8）

⑶右腿屈膝成右弓步；右手握剑，手心向上，使剑刃虎口一侧，向前、向右、向斜上削；目视剑身；面向西南。（图 A—9）

要点：两手交接剑要准确。削剑时力达剑刃中、前部。

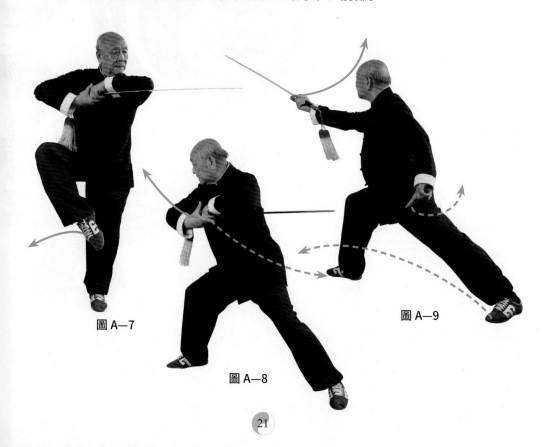

图 A—7

图 A—8

图 A—9

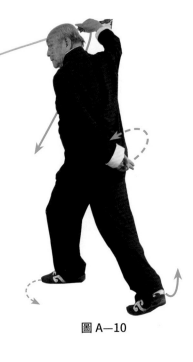

图 A—10

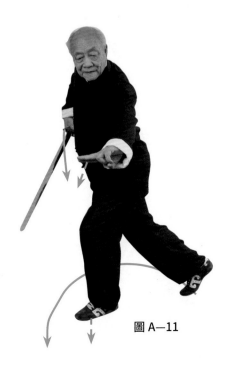

图 A—11

3. 并步下刺剑

⑴左脚经右腿前，向右上步，脚尖外撇，两腿成交叉；右手持剑随右腕内旋，手心朝下，使剑身横置体前，剑尖朝下。左臂内旋，使剑指向体左后穿落，置右胯外；目视左腰侧；面向西南。（图 A—10）

⑵右脚跟掀起。左腿屈膝；右手持剑，收置右腰，手心朝上，使剑尖经右腰侧穿向体前，高与左膝平。左腕内旋，使剑指顺时针环绕，置于左膝前；目视前下方；面向南。（图 A—11）

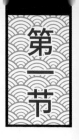

⑶左脚略向前移步，脚尖向前。右脚向左脚并步，两腿屈膝半蹲；右手持剑向前下直刺，高与踝平。左手剑指顺贴右手腕部；目视剑尖；面向南。（图 A—12）

要点：摆步、撤步、上并步与穿剑下刺要合为一体，不可断续。剑尖穿经腰侧要贴身，下刺力达剑尖。剑指绕环要有下压之意。目随剑行。

图 A—12

4. 插步云抹剑

⑴右脚撤步，膝微屈。左腿屈膝；右手持剑随右臂外旋，向右上摆至体右侧，高于头。左手剑指落于体左侧，手心朝左后，剑指朝右下；目视剑身；面向西南。（图A—13）

⑵重心向左腿移，两膝略屈；右手持剑随右腕在胸前顺时针平绕一周，横置体前，右臂肘略屈，手置左肩前，高与肩平，手心向后，剑尖朝右上。左手剑指向左上摆，置右腕上；目视右前；面向西南。（图A—14）

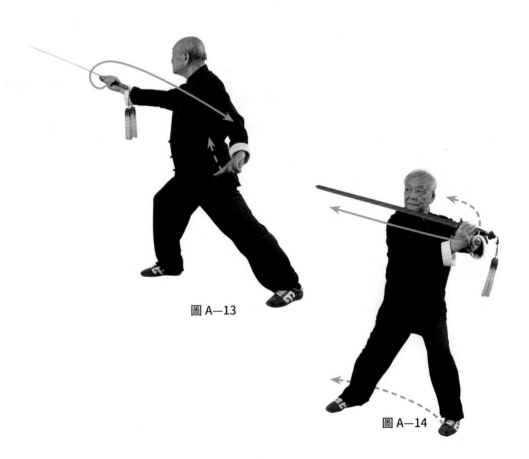

图 A—13

图 A—14

圖 A—15

(3)左脚向右腿后撤步，脚前掌着地。右膝略屈；右手持剑向体右侧上方云拨至体侧，手心向下，高与头平。左剑指向左、向右运行，置左耳侧；目视剑身；面向西南。（图 A—15）

要点：插步云拨上下要协调一致，用腰带臂，剑随。剑到位即可，不用猛力。

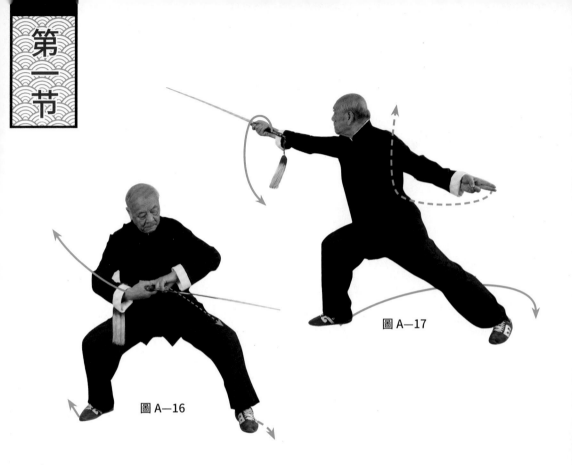

圖 A—17

圖 A—16

5. 右弓步崩剑

⑴右脚向右前上步，两腿屈膝，重心略右移成半马步；右手持剑，随右腕外旋落至左腹前，手心朝上，剑斜置体前，剑尖朝左下。左手剑指落置右手腕；目视手腕；面向南。（图 A—16）

⑵右脚向右前方上步，成右弓步；右手持剑随右臂向右前方崩击，手心向前上，剑刃分左右，剑尖略高于头，剑身斜置体右。左手剑指随左臂向左下落置左胯前，手心向前，剑指朝左下；目视剑尖；面向西南。（图 A—17）

要点：剑落腰间，半马蓄力，不可松懈。右上步同时右臂屈，剑仍置体左，臂由屈而伸时，瞬将剑崩击而出，使力达握剑虎口刃部。

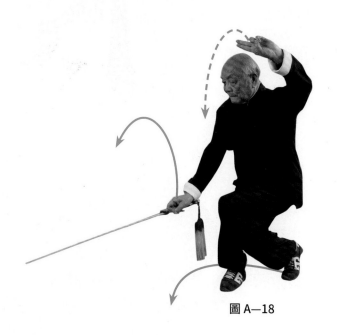

图 A—18

6.歇步平压剑

右脚向左腿后撤步，两腿屈膝半蹲，成左歇步；右手持剑随右腕在体前上方逆时针绕环一周，同时向下压剑。腕高与膝平，手心向下，剑身略斜置体前，剑刃分左右，剑尖朝前下。左手剑指向右、向上、绕置头左侧上方；目视剑身前部；面向西南。（图 A—18）

要点：右臂边绕环，边向下行压剑。使力达剑面中、前部。

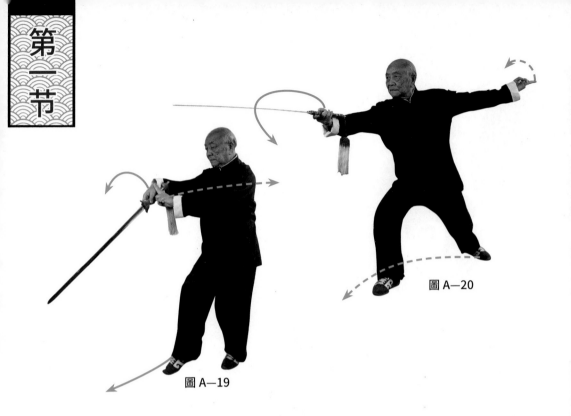

圖 A—20

圖 A—19

7. 虚步提点剑

两腿上移，重心落左腿，膝略屈。右脚向前上步，成右虚步；右腕外旋上举，使右手持剑上提置右胸前，右腕向小指侧屈，剑斜置体前，剑刃分上下，剑尖朝前下点击。左手剑指均依附右腕部；目视剑尖；面向西南。（图 A—19）

要点：两腿上移与提剑同步。成虚步与点剑同步；提点不可断，力达剑尖。

8. 右上步绞剑

右脚向前上步，成弓步；右手持剑随右臂向前平举，在右腕逆时针绕环中，手心向上，使剑刃分左右，剑尖绕圈往前。左手剑指向左、向上、向后摆置体左侧，高与头平；目视剑尖；面向西南。（图 A—20）

要点：剑绕圈紧随腕动，不可松握。力达剑尖前部。

9.左上步绞剑

左脚向前上步，成弓步；右手持剑随右臂向前平举，在右腕逆时针绕环中，手心向上，使剑刃分左右，剑尖绕圈往前。左手剑指向左、向上、向后摆置体左侧，高与头平；目视剑尖；面向西南。（图 A—21）

要点：剑绕圈紧随腕动，不可松握。力达剑尖前部。

10.右弓步绞剑

右脚上步，成右弓步；右手持剑平举，手心向上，剑刃分左右，继续随右腕逆时针绕环，剑尖绕圈前送。左手剑指不变；目视剑尖；面向西南。（图 A—22）

要点：同上动，唯成弓步时，臂伸直，剑尖达最远端。

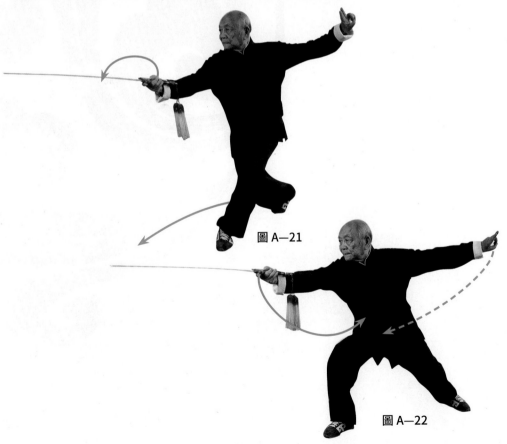

图 A—21

图 A—22

11. 半马步压剑

身体重心移至左腿，两腿屈膝，成半马步；右手握剑，腕回收置腹前，手心朝上、剑身平置，剑刃分左右，剑尖仍朝前，高与胸平。左手剑指附右腕上；目视剑尖；面向西南。（图A—23）

要点：剑回收时，剑面要下压，力达剑面下方。

12. 右独立刺剑

重心移至右腿，左脚上抬，成右独立；右手持剑随右独立将剑向右斜上刺，手心朝上，高与头平，剑身斜置体右，剑尖朝右上，剑刃分左右；目视剑尖；面向南。（图A-24）

要点：两臂屈肘平落左腹前，再移向右腹前，随体右转将剑斜上刺。力达剑尖。

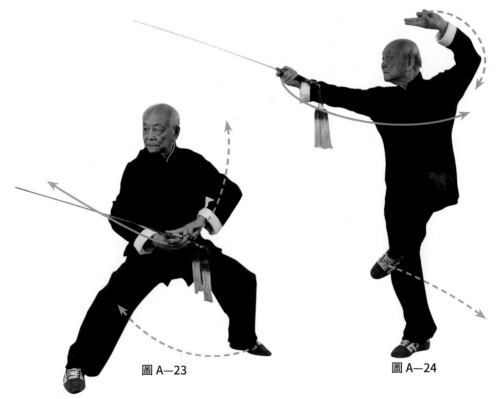

圖 A—23 圖 A—24

13. 右虚步截剑

⑴左脚左后落步，两腿膝略屈；右手持剑落至左胸前，手心朝后，剑身斜置体前，剑尖朝右上方。左手剑指仍附右腕上；目视右前下方；面向西南。（图 A-25）

⑵左腿屈膝，右脚左后移，前脚掌着地，成右虚步；右手持剑随右腕内旋，手心朝里，剑刃分上下，右手指侧剑刃向右斜下截，剑身斜置右小腿侧，剑尖朝左下。左手剑指向左上方行置头左侧上方；目视剑身前方；面向西南。（图 A—26）

要点：紧握剑把，身体右转，以腰助力，使力达剑刃前部。

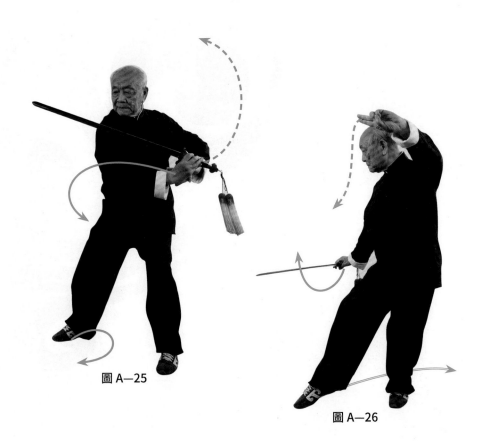

图 A—25

图 A—26

14. 左弓步刺剑

⑴右脚向后撤步，两腿膝略屈；右手持剑随腕向右前上移至体右前，右手心朝左前，剑刃分上下，剑尖朝左前，高与肩平。左手剑指落附右腕部；目视剑身；面向西南。（图A—27）

⑵右膝微屈。左脚上抬；右手持剑随腕外旋向上、向右后行至右肩侧，手心朝上，剑刃分左右，剑身与腰平，剑尖朝左前。左手剑指略收，置体左前；目视左前下方；面向西北。（图A—28）

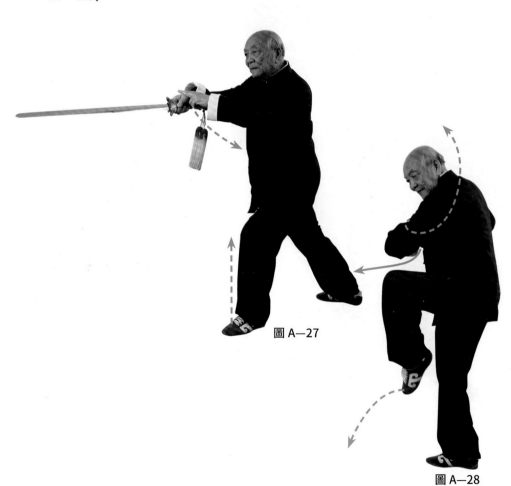

图A—27

图A—28

⑶左脚向左前落步，左腿屈膝。右腿伸直，成左弓步；右手持剑向前平刺，手心朝上，剑刃分左右，剑尖朝前，高与胸平。左手剑指向前上摆，置头左侧上；目视剑尖；面向西南。（图A—29)

要点：剑先向右后行，贴近右腰前刺，此间要柔顺而行，动作不可断，力直达剑尖。右脚撤、左脚抬、左脚落、是活步。剑随步行。

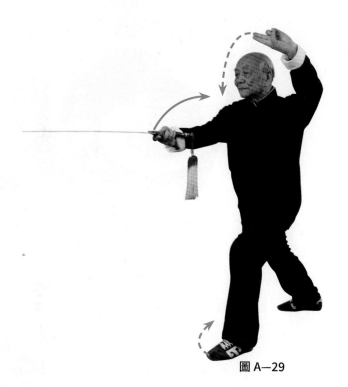

圖A—29

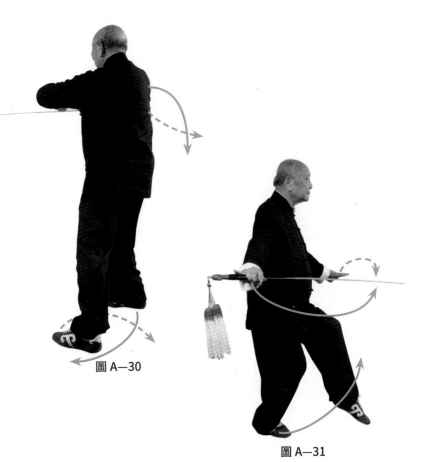

圖 A—30

圖 A—31

1.左虚步抹剑

⑴左脚尖内扣，两腿屈膝；右手持剑随腕外旋收置右胸前，手心朝上，剑刃分左右，剑尖朝左前，高与胸平。左手剑指仍附右腕上；目视剑身，面向西北；（图 A—30）

⑵右脚向左后绕步，屈膝。左脚向右后上步，成左虚步；右手持剑随腕内旋向右、向后、向左平抹，置体右胯侧，手心朝下，剑刃朝左右，剑尖朝左前下。左手剑指随体右转落在体左侧，置左胯旁，掌心朝下，剑指朝右前下；目视前方；面向东。（图 A—31）

要点：随体右转，剑右抹，同时剑指向左平抹。抹剑力达剑刃前部。

2. 右提膝捧剑

左脚略前移，腿略屈。右腿屈膝上抬，高过腰；两腕外旋，剑与剑指同时向内、向上合于胸前，左手托住右腕部，剑身平置，剑刃分左右，剑尖朝前上。；目视剑尖；面向东。（图A—32）

要点：剑、剑指合于胸，两手要有上捧之意。

3. 蹬踢平刺剑

右脚尖勾起，向前蹬踢，高与腰平，随即前落步，膝微屈。左脚后摆，左腿膝伸直；两手捧剑，手心朝上，向前平刺，剑身平置体前，剑尖朝前，剑刃分左右，高与胸平；目视剑身；面向东（图A-33）

要点：蹬腿与前刺剑，要协调一致。剑前刺，上体可略为前倾。力达剑尖。

图A—32

图A—33

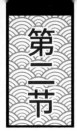
4.跃弓步刺剑

⑴左脚向前落步，膝略屈。右腿稍蹬地，屈膝上抬，脚置左小腿侧；两臂内旋分落体胯两侧，右手持剑斜置体右前，手心朝下，剑刃分左右，剑尖朝左前。左手剑指落体左胯侧与剑尖斜相对；目视前方；面向东。（图A—34）

⑵右脚向前落步，两膝略屈；右手收至右腰前，手心向上，剑身置体前，剑刃分左右，剑尖朝前。左剑指向左摆置体左，高与肩平；目视前方；面向东北。（图A—35）

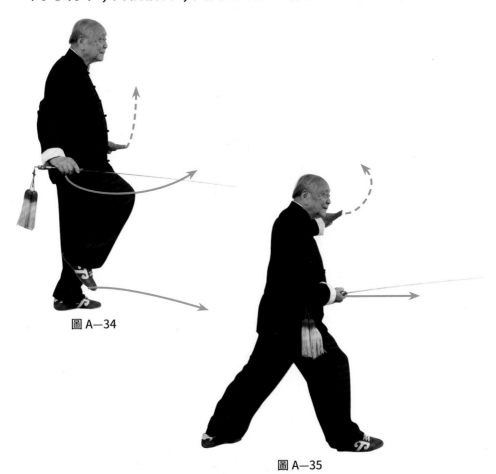

圖 A—34

圖 A—35

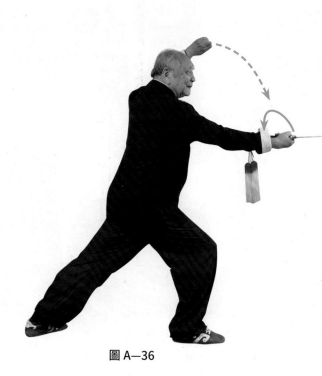

圖 A—36

(3)右腿屈膝，左腿伸直，成右弓步；右手持剑向前直刺，手心向上，剑刃分左右，剑尖朝前。左手剑指随臂左上移置体左头上架；目视剑尖；面向东北。（图 A—36）

要点：此动换跳步要轻起轻落。两臂分合时肘部要略屈，不要伸直。刺剑要柔顺，力达剑尖。

图 A—37

图 A—38

5. 插步反刺剑

⑴右脚向后退步，膝微屈。左膝略屈；右腕内旋，屈肘，使剑身斜置体右侧，刃分上下，剑尖朝后下。左剑指落置右腕上；目视腕部；面向东。（图 A—37）

⑵左脚向右腿后插步，成左插步；右手持剑，经右腰侧，向右后下刺，手心向右后，剑刃分上下，剑尖朝右下。左手剑指随臂外旋，手心朝右，置头右侧上方；目视剑尖；面向西南。（图 A—38）

要点：剑随右撤步贴腰行，并随体右转向右下刺，力达剑尖。

图 A—39

6. 左弓步撩剑

左脚向左前上步，左腿屈膝。右腿屈膝，成左弓步；右手持剑随臂在体右侧向上、向前，再向前上环绕上撩至体前高与头平，剑身斜置体右侧，手心朝上，剑刃分上下，剑尖偏朝右下。剑指随臂外旋，顺时针运行，置头左前上方；目视剑身；面向东北。（图A—39）

要点：上步与撩剑要同步。剑身要贴近身体运行。右臂肘略屈。

图 A—40

图 A—41

7. 左插步拦剑

⑴身体重心略后移，两腿屈膝；右手持剑随腕内旋，置右胸前，手心朝右外，使剑向左、向下翻落，置体左前，剑刃分前后，剑尖朝下。剑指略收至左肘前；目视剑把；面向东北。（图 A-40）

⑵左脚撤步，伸直，成左插步；右手持剑，屈肘向右后拦击，手置右胸前，手心向右外，剑身垂置于体右侧，剑刃分前后，剑尖朝下。左手剑指左上运行，置左肩侧上，高与头平；目视剑身；面向东南。（图 A—41）

要点：拦剑剑身要下垂。紧握剑把，随体右转，剑身从右小腿前拦过，力达剑刃前部。

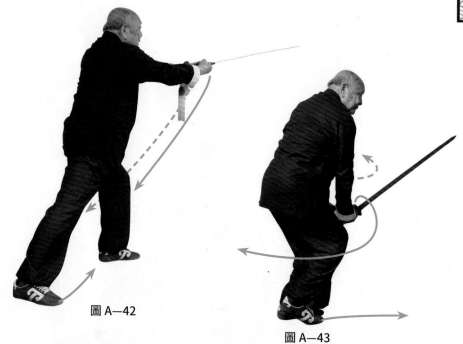

圖 A—42

圖 A—43

8. 左弓步刺剑

左脚向左前上步，屈膝。右膝伸直，成左弓步；右手持剑随右臂外旋，向左前上刺，置体左前，高与头平，手心朝上，剑刃分左右，剑尖略朝前上。左剑指落附右腕上；目视剑尖；面向东北。（图 A—42）

要点：右手持剑要落经右腰间再向左前上刺。力达剑尖。

9. 右丁步带剑

右脚前掌前移落至左脚侧，两腿屈膝，成右丁步；右手持剑随臂内旋右下落，斜置左膝外侧，与胯平，手心朝外，剑刃分上下，剑尖朝左前上。左手剑指收置右腕部；目视剑身；面向东北。（图 A—43）

要点：剑身回带，与丁步要协调一致。力达剑刃下侧。

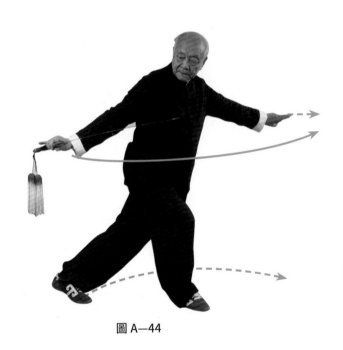

圖 A—44

10. 右盖步抹剑

右脚经左腿前向左前上步，两膝屈，成右盖步；右手持剑随臂前伸、内旋向外、向后平抹剑，手心向下，置体右外侧，高与腰平，剑刃分左右，剑尖朝左前方。剑指随臂向左、向外运行，置左腰侧前，剑指向前；目视前方；面向东南。（图 A—44）

要点：盖步可略大，上身不可前压。剑抹幅度可略大。力达剑刃外侧。

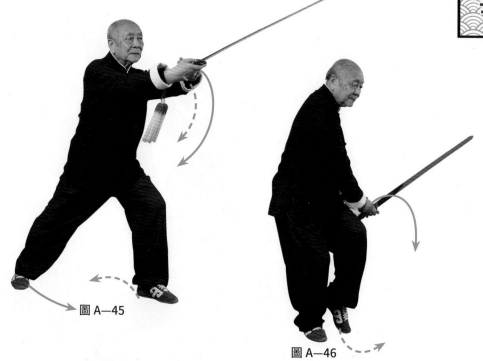

圖 A—45

圖 A—46

11. 左弓步刺剑

左脚向左侧经右腿向左前上步，左腿屈膝，成左弓步；右手持剑随右臂外旋收至胸前向右前上刺，手心朝上，剑刃分左右，剑尖朝右上。剑指随臂外旋，经胸前落附右腕部；目视剑尖；面向东南。（图 A—45）

要点：两手合于胸前后，向前刺剑，力达剑尖。

12. 左丁步带剑

右脚略前移，屈膝，重心落右腿。左脚回撤，前脚掌落至右脚内侧，左膝略屈，成右丁步；右手持剑随臂内旋右下落，剑身斜置左膝侧，手心朝外，剑刃分上下，剑尖朝右前上。左手剑指收置右腕部；目视剑身；面向东。（图 A—46）

要点：剑身回带，与丁步要协调一致。力达剑刃外侧。

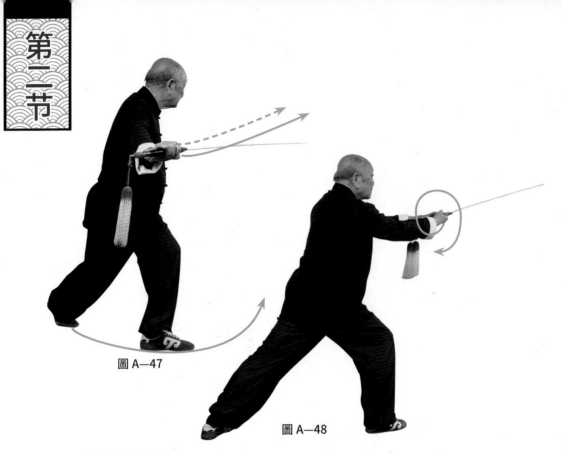

圖 A—47

圖 A—48

13. 左盖步抹剑

左脚经右腿前，向右上步，左腿略屈，成盖步；右手持剑随臂前伸、内旋向右抹剑，手心向下，置体右外侧，高与腰平，剑刃分左右，剑尖朝左前方。剑指随臂向左下落置左腰侧前，剑指向前；目视前方；面向东北。（图 A—47）

要点：盖步可略大，上身不可前压。剑抹幅度可略大。

14. 右弓步刺剑

右脚经左腿，向左上步，右腿屈膝。左膝伸直，成右弓步；右手持剑随右腕外旋收至胸前向右前上刺，手心朝下，剑刃分左右，剑尖朝右上。剑指随臂外旋，经胸前落附右腕部；目视剑尖；面向东北。（图 A—48）

要点：两手合于胸前刺剑，力达剑尖。

15. 右弹踢撩剑

⑴两腿略屈；右手持剑随臂内旋运行至体右前，手心朝后，高与肩平，剑刃朝左右，剑尖朝左下。剑指略下落，置右腕下；目视右手；面向北方。（图A—49）

⑵左腿膝微屈。右腿膝略屈；右手持剑随右腕顺时针绕行至体右侧，高与胸平，手心朝上，剑斜置体前，剑刃分上下，剑尖朝前下。剑指置右腕上；目视剑身；面向西。（图A—50）

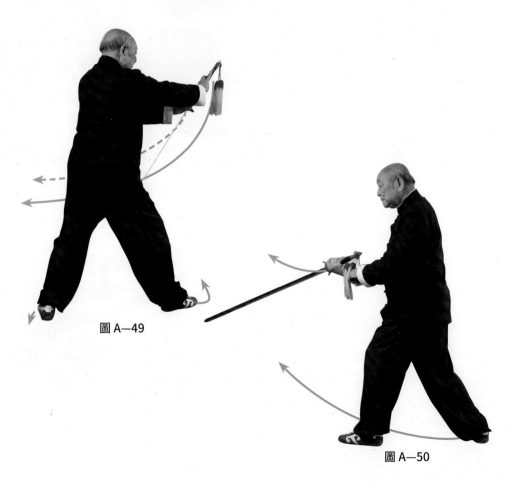

圖A—49

圖A—50

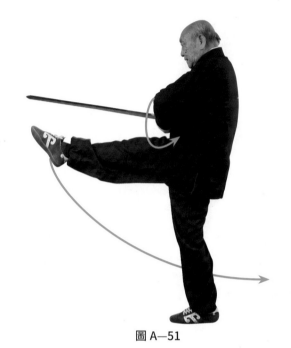

圖 A—51

(3)左腿直立。右腿屈膝上抬至体前，脚面绷平，向左前上方弹踢，高与腰平；右手持剑随臂外旋向左前上撩击，手心朝右，剑刃分上下，剑尖朝前，剑身平置。剑指随体左转落置右腕部；目视前方；面向西。（图 A—51）

要点：此动较复杂：剑行路线要顺臂绕行，还要随顺时针腕花将剑撩出，力达剑刃前部。同时，与右弹腿协调一致。弹踢力达脚面。

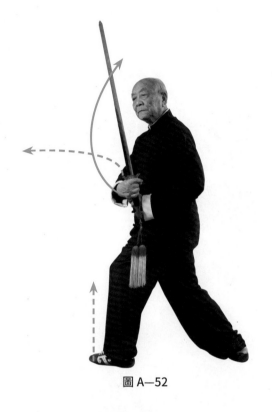

圖 A—52

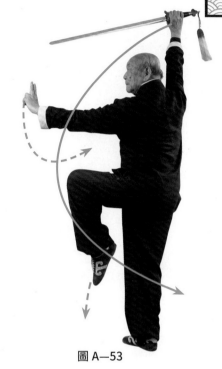

圖 A—53

16. 右独立架剑

⑴右脚向后落步，膝微屈。左腿屈膝；右手持剑随右臂内旋，向后、向左运行斜置体左侧，手心向右，置腰左侧，剑刃分前后，剑尖朝上。剑指仍附右腕上；目视剑身；面向西南。　（图 A—52）

⑵右腿直立，左腿屈膝上提，成右独立；右手持剑随臂内旋向后、向下、向前、向右上运行，置于头右侧上方，手心朝前。剑身横置体右侧，剑刃分上下，剑尖朝左前。剑指收至胸前，向左前竖指，手心向右前，高与肩平；目视剑指；面向北。　（图 A—53）

要点：上体左转不可侧倾。剑在体前要顺时针绕行。剑上架要略后拉，力贯剑身。右腿直立，左膝高于腰，保持稳定。

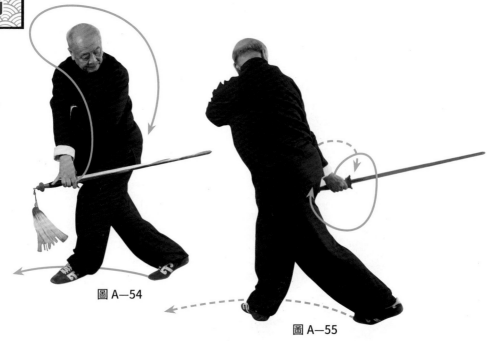

圖 A—54

圖 A—55

1. 左挂剑

上体左转。左脚向前落步，脚尖外展，两腿屈膝。右脚跟上抬；右手持剑，随右臂内旋，使剑向前、向下、向左挂，使剑身落置体前，手心朝里，剑刃分上下，剑尖朝右上。左手剑指向左下、右上运行置右腋下；目视剑身前部；面向南。（图 A—54）

要点：剑要贴左腿外下挂。右腕满把，使力达剑身前部。

2. 右挂剑

上体右转。右脚向左上步，脚尖外展，腿略屈。左脚跟上抬，左腿略屈，两腿呈交叉壮；右手持剑随右臂外旋向左、向上，向右后，左下运行，剑身斜置体右侧，手心向外，剑刃分上下，剑尖朝右下。剑指向左后，置右胸前；目视剑身；面向北。（图 A—55）

要点：剑要贴右腿外下挂。右腕满把，使力达剑身前部

圖 A—56

3. 转身背花剑

左脚向左上步，两腿膝略屈；右腕内旋，屈肘，使剑向右顺时针翻转背剑，剑身斜置背部，剑刃分左右，剑尖朝左上。剑指落置体左侧，高与胯平；目视右前；面向东北。（图 A—56）

要点：屈肘内旋送剑、外旋，翻腕背剑要一气呵成。手握剑把要松紧结合。剑身贴身行。

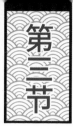

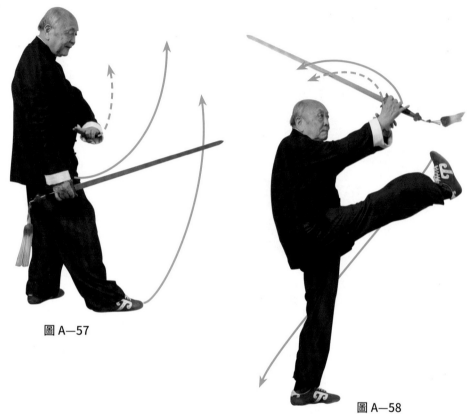

圖 A—57

圖 A—58

4. 右撩踢挑剑

(1)上体右转，重心移至左腿；右腕内旋下落至右胯边，使剑身横置体右侧，剑刃分上下，剑尖朝前；目视剑尖；面向东。（图 A—57)

(2)右腿勾脚尖，向前上撩踢，高过腰；剑指落右腕部随右臂上挑，高与头平，手心向左，使剑身斜置头上，剑刃分上下，剑尖朝后上；目视剑身；面朝东。（图 A—58)

要点：撩踢力达脚尖。剑身随腿而起，至胸前剑尖向后上挑，力达剑尖。踢、挑动作同步，不可分先后。

図 A—59

図 A—60

5. 右背花挂剑

⑴右脚向后落步，脚尖外展，两腿略屈；上体右转；右腕内旋置头右前上方，手心向后。使剑身斜置体右，剑刃分上下，剑尖朝右前下。剑指仍附右腕上；目视剑尖；面向西南。（图 A—59）

⑵两腿微屈；右手持剑，向右下、左上运行，使剑在身后逆时针绕行，斜置体右头上方，剑刃分上下，剑尖朝左下。剑指落置体前下方；目视左前下方；面向西北。（图 A—60）

要点：右手向左后落，腕要内翻，剑要贴背，剑在体右，向下、向右、向右上挂。此动上体可略前倾。

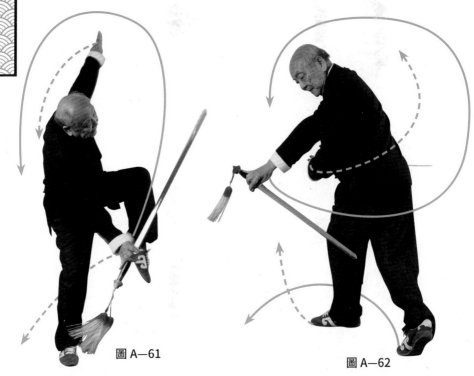

圖 A—61

圖 A—62

6. 翻腰左抄劍

⑴右腳尖內扣，身體重心落於右腿。上體向左翻腰，左腿屈膝上抬，高與腰平；劍指隨體轉，向後、向上擺至頭左上方。右腕內旋向左下、右上行，使劍向上、向右下、向左上運行置右小腿內側，手心朝左，劍身斜置體前，劍刃分上下，劍尖朝左上；目視劍尖；面向東北。（圖 A—61）

⑵左腳向右後落步，腳尖外展。右腳碾腳，後跟掀起，兩膝微屈，腿交叉；右腕向前、向左後上抄起，向左運行，置體左前，高與腰平手心向後。使劍尖向上行至左肩前，再向下運行，劍身斜置體左前，劍刃分左右，劍尖朝左下。劍指順落右胸前；目視劍身前端；面向西。（圖 A—62）

要點：劍要貼身運行。抬左腿時，上體可略前傾。劍上抄時，略用翻腰帶劍行。

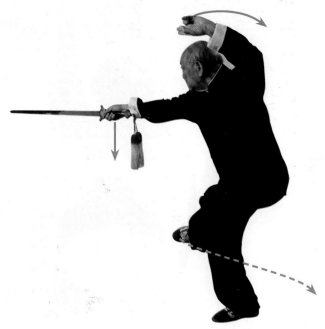

圖 A—63

7. 左盘腿劈剑

右脚上步，屈膝半蹲。左腿屈膝上抬，脚面贴置右大腿，近膝部，成左盘腿；右腕内旋，向左、向上、向右前运行，使剑向右顺时针绕行平劈。剑身平置体右前，高与肩平，剑刃分上下，剑尖朝右前。剑指收置头左上侧；目视剑身；面朝西南。（图 A—63）

要点：右腿要与地面平行。左脚面贴右大腿上。上体直立。劈剑力达剑身前部，保持身体平衡。

第
三
节

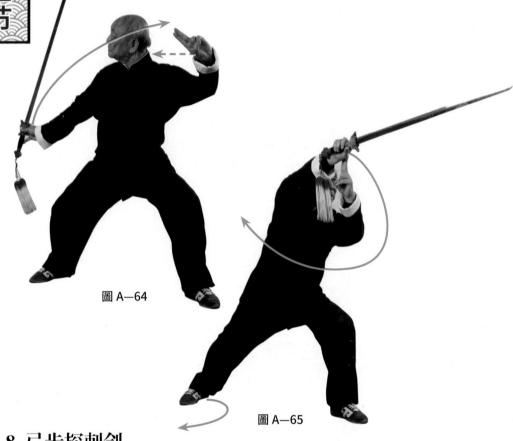

圖 A—64

圖 A—65

8. 弓步探刺剑

⑴左脚向左落步，两腿屈膝，重心略落右腿；右腕内旋向上运行，置腰右侧。使剑身斜置体右侧，手心向外，剑刃分上下，剑尖朝左前。剑指落至头左侧前，手心朝左前；目视剑身；面向西南。（图A—64）

⑵左腿屈膝，右腿伸直，成左弓步；右手向左前上方运行，置头左前上方，手心朝右前，剑身斜置左前方，剑刃分上下，剑尖朝左前上方。剑指贴右腕；目视剑尖；面向西南。（图A—65）

要点：剑在头前上方运行。弓步上身可略前探，使剑向右前上方探刺，力达剑尖。

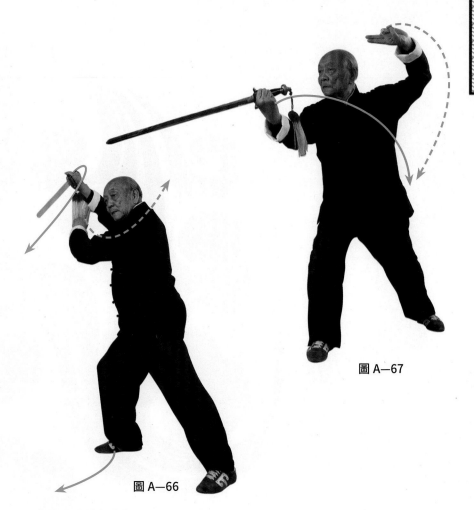

圖 A—67

圖 A—66

1. 右弓步撩剑

⑴重心后移，两腿屈膝；右腕摆置头右上侧，手心向右前，使剑向右上行，斜置体右前方，剑刃分上下，剑尖朝左下方。剑指移至右肘前；目视剑身；面向西南。（图 A—66）

⑵右脚向左前上步，屈膝。左腿伸直，成左弓步；右腕外旋向下、向左前上摆置头右前方，手心朝右上方，使剑向右后、向下、向左上方撩击，剑身斜置体右前，剑刃分上下，剑尖朝前下。剑指绕置头左上侧；目视剑身前部；面向西南。（图 A—67）

要点：剑随右上步，贴身上撩，力达剑身前刃部。

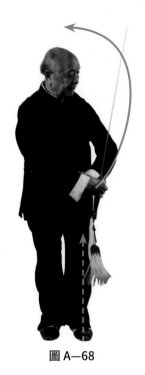

圖 A—68

圖 A—69

2. 并步左格剑

右脚向左脚并步，两腿屈膝半蹲；右腕内旋逆时针绕行，收至左腰侧，置左腰，手心朝右，使剑向下、向左运行，剑身竖立于体左侧，剑刃分前后，剑尖朝上。剑指落至右腕上；目视剑身；面向南。（图 A—68）

要点：紧握剑把。剑身左落，竖直向左格，力达剑刃中段。

3. 右独立提剑

右腿直立。左腿屈膝上抬，成右独立步；右腕内旋，屈肘上抬，置头右侧上方，手心朝右外，使剑上提，剑身垂置体右侧前，剑刃分前后，剑尖朝下。剑指朝下，手心朝外，贴靠左踝；目视前方；面向南。（图 A—69）

要点：剑贴身直提而起，剑指沿身下插。剑、指、腿要协调一致。

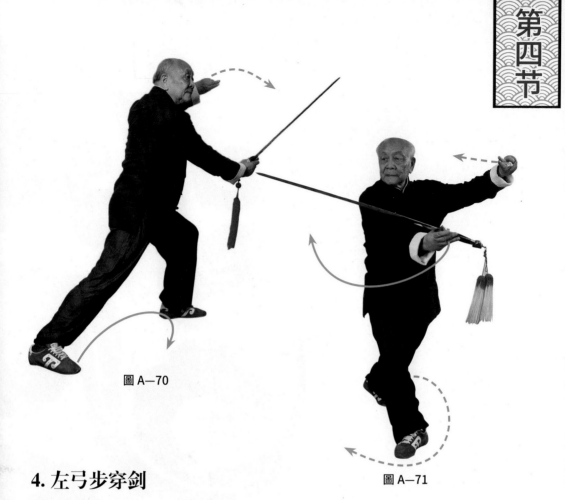

图A—70

图A—71

4. 左弓步穿剑

左脚向左后落步，左腿屈膝。右腿伸直，成左弓步；右腕内旋，落至左腰侧，随即外旋，向左前运行置右胸前，手心朝上。剑尖经左腰侧穿向左后、再向右前运行，使剑身斜置体前，剑刃分前后，剑尖朝右前。剑指置头左侧，略高于头；目视剑尖；面向东。（图A—70）

要点：穿剑要贴腰行，腰要略向右转。力达剑尖。

5. 行步右穿剑

⑴右脚经左腿前向右前弧行上步，屈膝。左脚跟略起，膝略屈；右臂随体略向右伸，右手持剑不变，剑尖朝右前。剑指不变；目视剑尖；面向南。（图A—71）

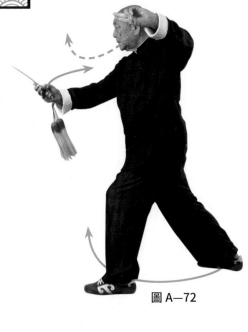

圖 A—72

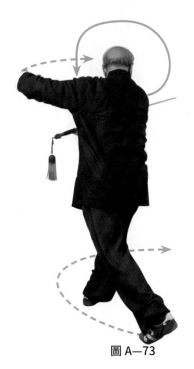

圖 A—73

⑵左脚经右腿前，向右弧形扣步，屈膝。左腿膝略屈；两手不变随体右转；目视剑尖；面向西南。（图 A—72）

⑶右脚经左小腿内侧向右前弧形摆步，膝略屈。左脚跟略抬，膝微屈；两手不变，随体右转；目视剑尖；面向西北。（图 A—73）

要点：弧行步步伐稍大些。剑把紧握，剑身不变，剑随步行，力贯剑尖。

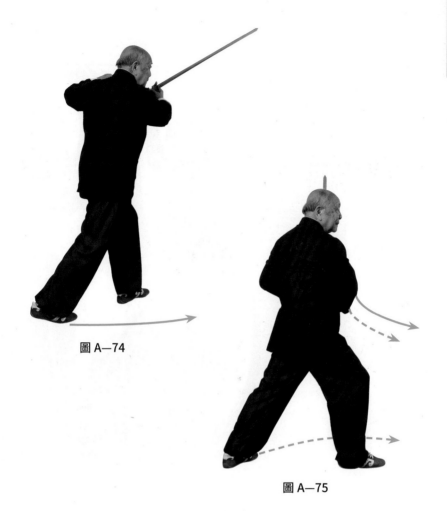

圖 A—74

圖 A—75

6. 弓步反撩剑

⑴左脚经右腿前，向左前落步，左腿屈膝。右腿微屈，后跟略抬；右腕内旋向上、向左、向下运行至右胸前。剑身斜置体右前，剑刃分上下，剑尖朝前上。剑指贴附右腕；目视剑身；面向北。（图—74）

⑵右脚向右前上步，右腿略屈。左腿微屈；右腕落置腹前，手心向内。使剑身向上、向左运行，竖于体前，剑刃分左右，剑尖朝上；目视右前，面向东。（图 A—75）

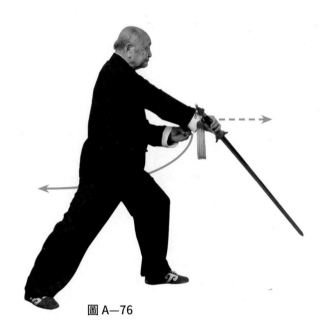

圖 A—76

⑶左脚向前上步，屈膝。右腿伸直，成左弓步；右腕内旋，向下、向右、向前运行，置腹前。使剑向左、向右、向前撩击，剑身斜置体前，剑刃分上下，剑尖朝前下。剑指仍附右腕部；目视剑尖部；面向东。（图 A-76）

要点：剑的反撩变势，要在身体右转时贴身完成。撩剑力达剑身近尖部。

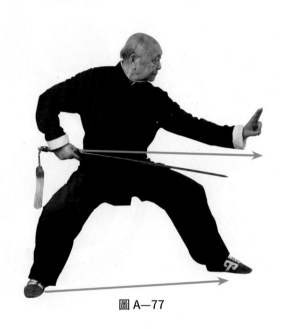

圖 A—77

7. 半马步抽剑

重心后移。右腿屈膝，左腿膝微屈，成半马步；右腕外旋收置右腰侧手心朝上。使剑回抽横置腰前，剑刃分左右，剑尖朝左前。剑指向前直指，手心朝外，高与胸平；目视剑身；面向南。（图 A—77）

要点：抽剑与剑指前伸要协调一致。

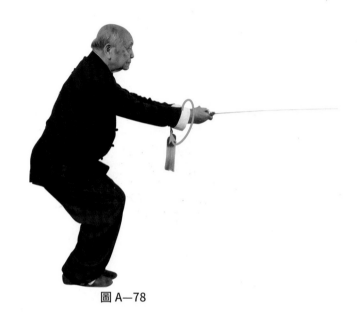

圖 A—78

8. 右并步刺剑

右脚前上步，贴靠左脚内侧，两腿屈膝，成并步；右腕内旋向前伸置体前，高与肩平，手心向上。使剑向前直刺，剑身平置体前，剑刃分左右，剑尖朝前。剑指收附右腕部；目视剑尖；面向东。（图A—78）

要点：并步、刺剑要同步。应借上体左转之力出剑，力达剑尖。

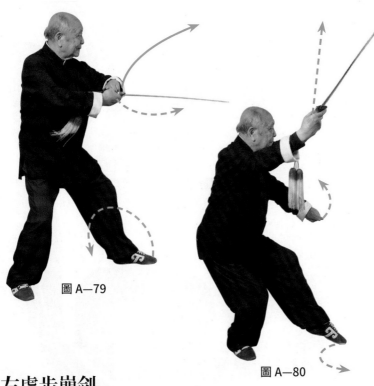

圖 A—79

圖 A—80

9. 左虚步崩剑

⑴右腿屈膝。左脚向前上步，膝微屈；右腕顺时针绕行一周置腹前，手心朝上。使剑向左、向上、向右、向后云落置体前，高与胸平，剑刃分左右，剑尖朝左。剑指附右腕部；目视右腕；面向东。（图A—79）

⑵右腿屈膝半蹲。左脚上步，前掌着地，成左虚步；右腕向右斜上方运行，置头右侧上方，手心朝左后。使剑向前、向右上方崩击，剑身斜置体右前，剑刃分左右，剑尖朝右上。剑指下落置左胯前，手心向下；目视前方；面向东。（图A—80）

要点：肘屈而伸，将剑斜上崩，力达剑身前刃外部。肘部可略屈。

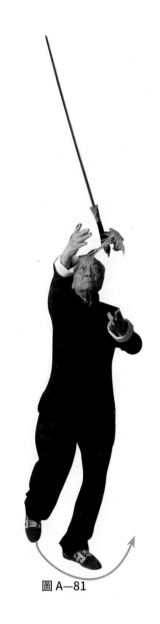

10. 左摆步抛剑

左脚向右摆步，膝略屈。右腿膝微屈，
脚后跟踮起；右腕落至腰前，随之向上
运行。使剑向下，再松腕，剑脱手抛向
空中，剑身悬于头前上方，剑刃分前后，
剑尖朝上。剑指稍落体侧；目视剑身；
面向东北。（图A—81）

圖A—81

要点：剑身在体前随右腕松握剑柄向上微用力，控制剑尖朝上抛。力贯剑身。
抛剑瞬间两膝可伸直。

圖 A—82

11. 扣步左接剑

右脚经左腿前向左后扣步，两腿微屈；右手落于体右侧，与胸平。
剑指变掌向上，迎接翻转下落的剑把。随之，左腕内旋，虎口
钳把，五指紧握，使剑身竖于头前，剑刃分左右，剑贴靠前臂，
剑尖斜朝下；目视左手；面向西北。（图 A—82）

要点：接剑要眼明手快。接剑瞬间，左腕内旋要快。

圖 A—83

12. 左弓步提剑

左脚向左后撤步，屈膝。右脚跟外辗，右膝伸直，成右弓步；左手持剑，臂内旋，屈肘，使剑身竖立左腿上方，剑身贴靠左小臂，剑把顶部置于左膝上方，剑刃分前后，剑尖朝上；右手剑指向右后运行，平置体右侧，高与肩平；目视左前；面向东南。（图 A—83）

要点：右手成剑指。左肘略微屈。

⑴右脚向右前上步，落左脚侧，脚间距与肩宽，两腿伸直；右手剑指向上、向前、下落置体右侧。左手持剑，剑刃分左右，剑尖朝上，收置体左侧；目视前方；面向南方。（图A—84）

⑵右脚向左脚靠拢，人体直立；两臂垂落腿侧；目视前方；面向南。（图A—85）

要点：与起势同。

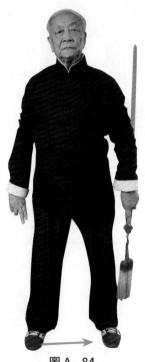

图A—84

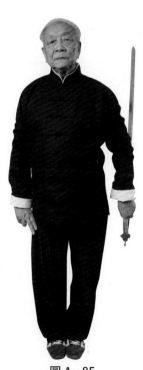

图A—85

下篇《心剑》套路动作名称

起势

1. 人体直立两脚并拢，两臂垂于体两侧。（图 B—1）

2. 两腿屈膝，右脚跟踮起。（图 B—2）

3. 右脚向右横跨半步，两腿微屈，重心略偏左腿，脚距与肩同宽。（图 B—3）

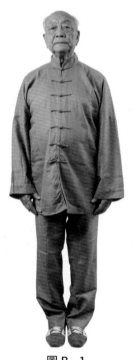

图 B—1　　　　　　图 B—2　　　　　　图 B—3

4.重心右移，人体中立，两膝微屈。（图 B—4）

5.两臂肘微屈，手心相对，上举高与肩平，两肘略外旋，两掌心斜向胸。（图 B—5）

6.两手向内、掌心向下按落，分置两胯前，两腿伸直。（图 B—6）

提示：㈠舒指则可，不用成剑指。㈡两腿移动重心变换要清楚。㈢两臂上举，稍有抗下落阻力意识，不可随意上行，显松懈。㈣两掌向下与两腿伸直要同步，两掌心有下压之意。

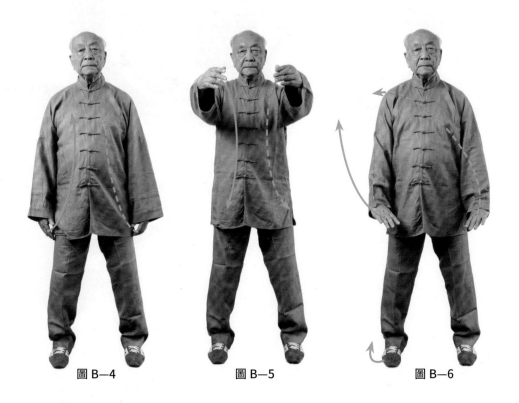

图 B—4　　　　　　　图 B—5　　　　　　　图 B—6

1.左弓步持剑

⑴右脚外撇，膝微屈，重心略偏左腿；左手向前、向上、向右运行至体右肩上。右手外旋，向右、向上运行至体右侧，高与胸平，肘微屈；目视右手；面向西南。（图B—7）

⑵重心移至右腿，屈膝。左脚向左前出步，膝微屈，脚跟着地；左手向下落至右腹前。右手变剑指，向上、向左运行，置头右，高与眼平；目视左前；面向南。（图B—8）

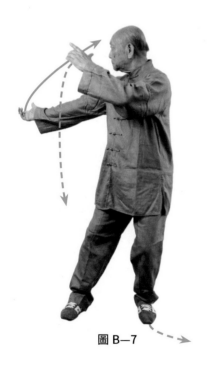

圖 B—7

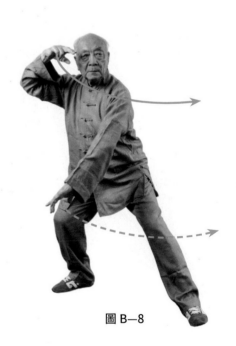

圖 B—8

⑶重心移至左腿，屈膝。右腿伸直，成左弓步；左手向左平搂，置左膝外。右剑指向左前伸，高与肩平；目视剑指；面向东南。(图B—9)

提示：㈠左脚斜向东南上步，成左弓步。右、左膝的变换要缓行，不能太快。㈡左手要随体左转下压护裆而顺左搂膝之意。㈢右剑指前指要与左弓步形成同步，且可略为延伸。寓，左手持剑。右手为剑指之意。

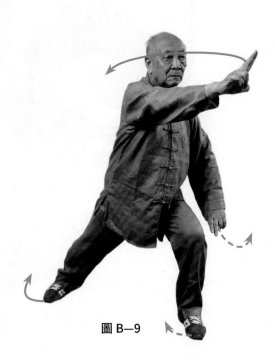

圖 B—9

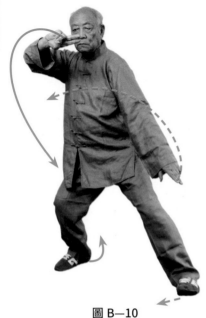

圖 B—10

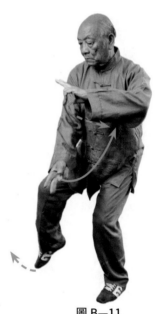

圖 B—11

2.右弓步削剑

⑴右脚外摆，左脚内扣。两腿膝微屈，重心偏右腿；右剑指右行至右肩前。左手略向下落，置体左；面向西南。（图 B—10）

⑵左脚内扣落地，重心移至左腿，屈膝。右脚跟上抬，脚尖着地；右剑指向右、向左下行，置右膝内。左手向上、向右运行至右胸前；目视右掌；面向西南。（图 B—11）

⑶右脚向右前略伸，后跟着地，两腿屈膝，重心偏落左腿；右剑指变掌上行至左腰前。左手落于右掌上，掌心相对；目视两手；面向南；（图B—12）

⑷重心移至右腿，两腿屈膝；上身略右转，两手随体转，移至右腰前；目视两手；面向西南。（图B—13）

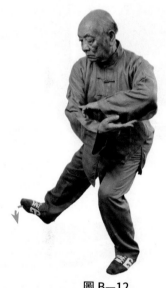

图B—12

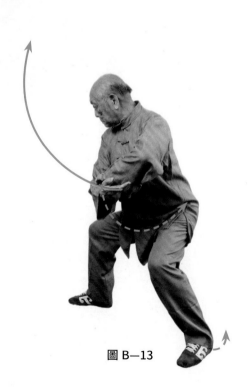

图B—13

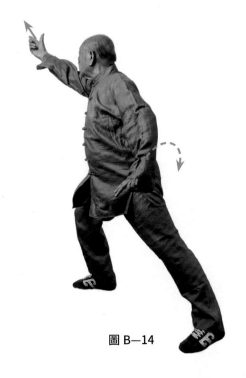

圖 B—14

⑸右腿屈膝。左脚后蹬，成右弓步；右手外旋，掌指略拢，向右后上方削击，臂斜置体右，手高于头。左手成剑指，向外、向左后运行，置左胯侧；目视右手；面向西南。（图 B—14）

提示：㈠右脚向西南方上步。步型转换，重心的移动要清晰。㈡合手置胸前，要蓄劲，不可松置。寓，右手接剑，左手变剑指。㈢臂由屈而伸，掌心向上。寓，斜削剑，力达右腕虎口侧之意。

3.并步下刺剑

⑴重心落右腿，上身向右斜倾。左脚跟上抬，左膝微屈；左臂屈肘，剑指后绕，贴左背部，手心朝外。右手右上运行至头右上方；目视西方；面向西。（图B—15）

⑵左脚绕经右脚前落步，两腿膝微屈；左剑指向左下穿，落至体左下，高与腰平。右手右下落至右肩外，高与头平；目视前下方；面向西南。（图B—16）

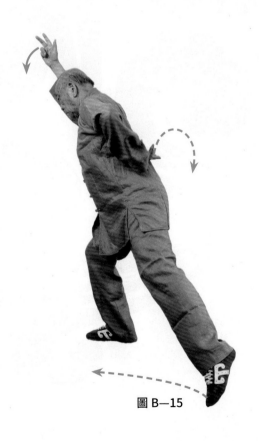

图 B—15

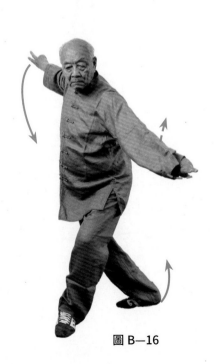

图 B—16

(3)右脚上抬略离地，左腿屈膝；左剑指上行，置左肩前；右手落至右腰侧；目视前下方；面向南。（图 B—17）

(4)右脚经左腿内侧向前上步，左脚跟稍提，两膝略屈，重心落右腿；左剑指收至右胸前。右手前伸至左剑指下方；目视前下方；面向南。（图 B—18）

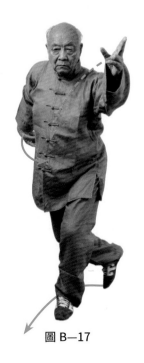

图 B—17

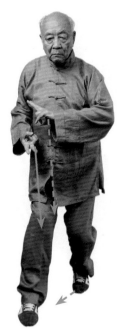

图 B—18

(5)左脚上步贴靠右脚，两腿屈膝，成并步；右手前下刺剑，手心朝上，置两膝前。左剑指贴右腕上；目视前下方；面向南。（图 B—19）

提示：㈠左上步，略带弧形外摆步。㈡左剑指贴背穿时，要靠身体左转顺抽出。㈢右上步与左靠步，成并步过程要连贯，与下刺之间联接不可断裂，要一气呵成。㈣两手心斜向前上，使下刺剑力达剑尖。寓，并蹲步与前下刺，要显劲力合一之意。

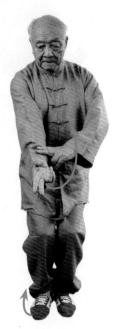

图 B—19

4.插步云抹剑

⑴右脚跟上抬，两腿屈膝，重心落左腿；右手向左、向上运行，至左胸前。左剑指仍贴右腕随右手运行；目视右腕；面向南。（图 B—20）

⑵右脚向右后斜撤步，右腿屈膝。左腿膝略屈；右手向右、向外、向左绕行至右胸前。左剑指落置左胯旁；目视右手；面向南。（图 B—21）

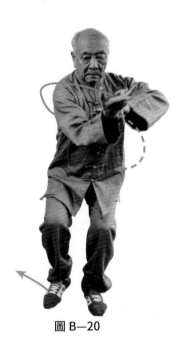

图 B—20

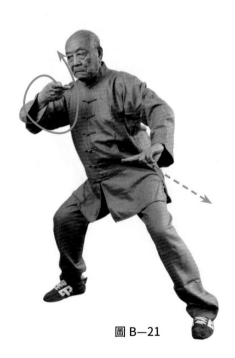

图 B—21

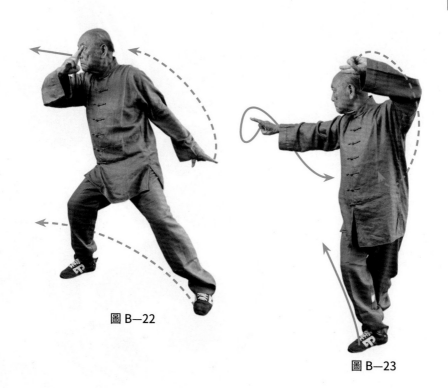

图 B—22

图 B—23

⑶两腿屈膝，上体略右移；右手继续绕行至头前。左剑指左下落
至体左下；目视右侧后；面向南。（图 B—22）

⑷左脚经右后，向右前上步，成左插步；右手随右臂运行，至体
右后，云抹剑，置体右，高与肩平。左剑指向上行，置头左上方；
目视西北。（图 B—23）

提示：㈠右脚撤步应向西北方向。㈡右手体前云绕时，上体随腰左右微转。

㈢右手随上体微前后仰俯，在胸前绕行，不可过肩。㈣臂随体外移，手心向上。

㈤寓，"云剑"与"抹剑"技法不同，但要连贯完成，可轻柔缓行。"云剑"

不过头，"抹剑"随身行之意。

81

5.右弓步崩剑

(1)左腿膝微屈。右腿屈膝上抬，收脚右膝前；右手下落，置左胸前，掌心朝上。左掌指下落，变掌托住右手；目视两手；面向南。（图B—24）

(2)左腿屈膝。右脚向西北伸出，脚尖上勾，脚跟置地面之上；两手下落至腹前；目视右方；面向西南。（图B—25）

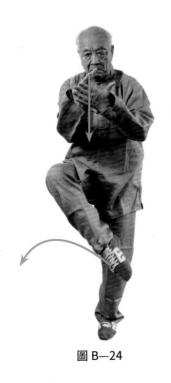

图 B—24

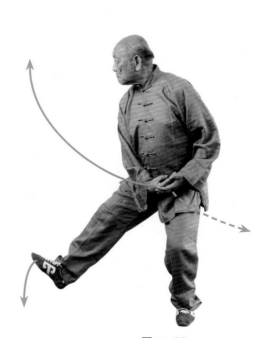

图 B—25

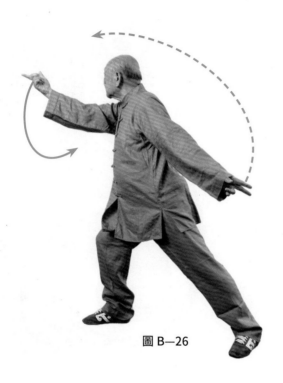

圖 B—26

(3)右脚落地，右腿屈膝半蹲。左腿伸直，成右弓步；右手向右、向后上崩剑，高与头平。左剑指向左后下落，置体左侧；目视右手；面向西南。（图 B—26）

提示㈠右腿上抬，不用停置。㈡两手下落可松腹待发。㈢右脚略前移，随即向西北方落步。㈣左膝伸直，身体略右转成弓步。同时，右臂屈肘，向右后上猛伸，手心向上。寓，崩剑外击，力达剑外侧刃部之意。㈣此动，要显臂由屈而伸的崩击力。防成削剑。

6.歇步平压剑

(1)重心略向左移，两腿膝微屈；右手内旋，屈肘落至右腹前。左剑指向后、向上运行，置头左前上；目视右手；面向西南。（图 B—27）

(2)重心移至左腿，屈膝。右腿膝微屈；右臂前上摆，手高与头平。左剑指下落至腹前；目视右手；面向南。（图 B—28）

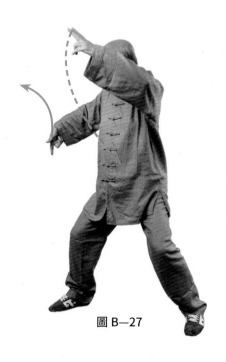

图 B—27

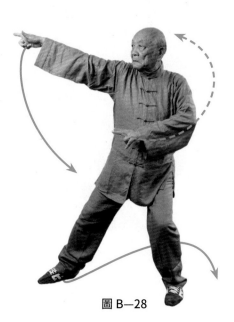

图 B—28

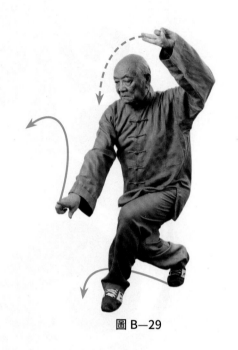

圖 B—29

⑶左脚向右腿后辙步，两腿屈膝，成歇步；右手内旋，手心向下，落置左膝前。左剑指向左、向上、向前绕行，置头左前上；目视右手；面向东南。（图 B—29）

提示：㈠右脚向东北方落在左脚后。借两膝重心的后移，左脚后撤之势，上体可略向左转，上体 微前倾。歇步时，身体要直立。㈡歇步两腿要盘紧，不可松懈！㈢右手内旋，手心朝下平压剑。剑身不翘、不垂，力达剑面。寓，剑身下压与歇步要完整之意。

7.虚步提点剑

两腿膝略屈，上体上移，重心落左腿。右脚向前上半步，成右虚步；右手心朝左，腕随臂上提，近肩高，随之屈腕点剑。左剑指向前下落，置右腕部；目视右手；面向东南。（图—30）

提示：㈠上体上移的过程，右脚随之向西南方出步，成虚步。动作间要连续，不要断裂。㈡臂外旋上举时，肘、腕同行。不要屈。意为提。㈢提至近肩处，屈腕点剑，力达剑尖。㈣不可"只提""不点"。寓，提、点剑要延续，又是不同剑法之意。

8.右上步绞剑

右脚向前上步，屈膝。左膝微屈；右腕逆时针环绕绞剑一周，置体右前，高与胸平，右肘微屈。左手剑指向左、向后落置体左腰侧；目视右手；面向西南；（图 B—31）

提示：㈠右腕环绕要与肘绕同步，不可只动腕，圈要小。㈡上步时，上身不要前倾。㈢寓，剑前绕绞，稍可前压，防击之意。㈣此动趋向西南方运行。

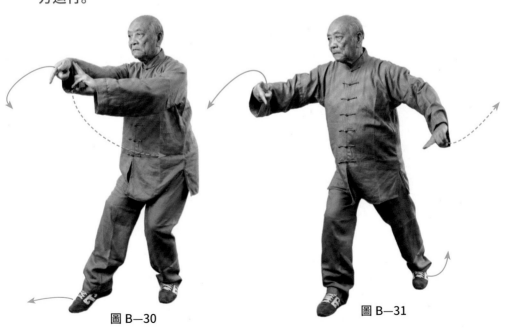

圖 B—30 圖 B—31

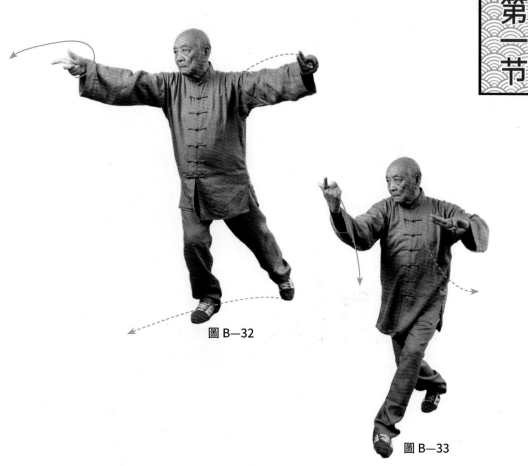

圖 B—32

圖 B—33

9.左上步绞剑

⑴重心移至右腿。左脚跟上抬；右手腕逆时针环绕绞剑半周，置体右前，高与肩平，右肘微屈。左手剑指向左、向后上运行至体左，与肩平；目视右手；面向西南。（图 B—32）

⑵左脚向前上步，外撇，左腿膝微屈。右腿屈膝，脚跟上抬。两腿交叉；右手继续逆时针环绕半周绞剑。屈肘置体右头前。左手剑指置左肩前；目视右手；面向西北。（图 B—33）

提示：㈠右手环绕，前半小圈，后半圈略大。即由小而大。㈡两腿交叉，上体直立。㈢寓，剑前绕绞，稍可前压，防击之意。㈣此动继向西南方运行。

图 B—35

图 B—34

10. 右弓步绞剑

⑴上体前移，重心落在屈膝的左腿上。右腿屈膝，脚尖踮地；右手内旋落至右腰侧。左手剑指内旋落至左腰侧；目视前方；面向西南。（图 B—34）

⑵脚向前上步，屈膝。左腿伸直，成弓步；右手向右、向前，逆时针弧行绞压剑，平置体前，手心向上，高与肩平。左手剑指向左、向前弧行置右手腕上；目视前方；面向西南。（图 B—35）

提示：㈠右脚要向西南方跨大步，仍为弓步，上体可前倾。㈡两手略内旋，由外向内，幅度可略大前面的绞剑。㈢寓，远伸绞剑下压，防中寓攻之意。

圖 B—36

圖 B—37

11. 半马步压剑

身体重心略移至右腿，屈膝。左腿膝微屈，成半马步；右臂屈肘，右手外旋手心向上，收至腹前压剑。左手剑指随置右腕部；目视前上方；面向西南。（图 B—36）

提示：㈠半马步的重心稍落右腿，屈膝。右腿膝微屈，即"前七后三"。㈡两臂同时落收至腹前。寓，两手收压剑，力达剑面之意。

12. 右独立刺剑

右腿直立。左腿屈膝上抬，脚置右膝侧；两手向右、向上、向前，右手心朝上斜刺剑。左剑指附右手腕处；目视右手；面向西。（图 B—37）

提示：㈠左脚贴靠右膝，可助右独立稳定。㈡两手斜上行。寓，斜上刺剑，力达剑尖之意。

13. 右虚步截剑

⑴左脚向左后落步，左腿膝微屈。右腿屈膝；上体左转，右手向左前运行至头左前，高与头平。左剑指左下落至左腰后；目视右手；面向南。（图 B—38）

⑵右脚跟掀起，右腿膝微屈。左腿屈膝；上体向右转，右手落至左胸前。左剑指移至体左前下，高与腰平；目视右下；面向南。（图 B—39）

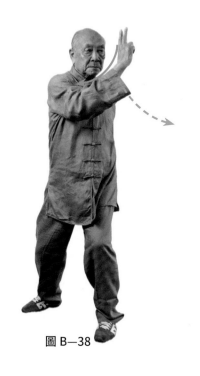

图 B—38

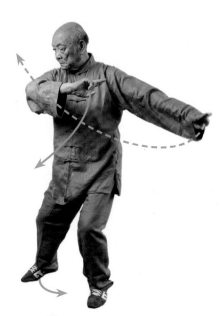

图 B—39

圖 B—40

(3)左腿屈膝。右脚向左前移，脚尖着地，成左虚步；上体右转，右手向下、向右后落置体右腰侧，高与左膝平，手心向下截剑。左剑指向前、向右上运行，置头左前上；目视右手；面向西北。（图B—40）

提示：㈠左脚向东南方落步。㈡两手，随上体向右、向左转动而运行。㈢右手右下运行时，右臂略屈，右手变拳，拳面朝前下，横置右膝前。寓：满把握剑，以剑身刃部下侧截击，力达刃部之意。

图 B—41

图 B—42

14. 左弓步刺剑

⑴右脚向右后撤步。两膝略屈;右手向前上运行至体前,高与肩平。左剑指前下落至右腕部;目视右手;面向西南。 (图 B—41)

⑵身体重心后移至右腿。左脚略上抬;右手回抽至右腰间。左剑指回收至左胸前;目视左剑指;面向西北。 (图 B—42)

圖 B—43

⑶左脚落地，左腿屈膝。右腿伸直，成左弓步；右手向左前刺剑，
臂置体前，右手高与肩平，手心朝上。左剑指向前、向上运行，
置头左前上；目视右手；面向西南。（图 B—43）

提示：㈠右脚向东北方落步。㈡左脚提步随即再向西南方落步瞬间，上体可
略前倾。㈢左脚落地与右手向前送，上下要协调。寓，活步平刺剑，力达剑
尖之意。

1. 左虚步抹剑

⑴左脚尖掀起。左腿膝微屈。右腿屈膝；右手平收至胸前。
左剑指落至右胸前；目视右手；面向西。（图B—44）

⑵左脚尖内扣落地，左腿屈膝。右腿膝微屈；两手随上体向
右前略移，置胸前；目视两手；面向西。（图B—45）

圖 B—44

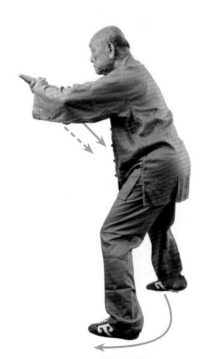

圖 B—45

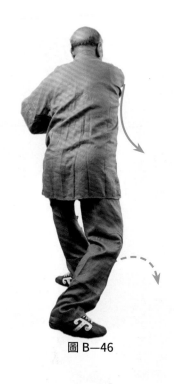

圖 B—46

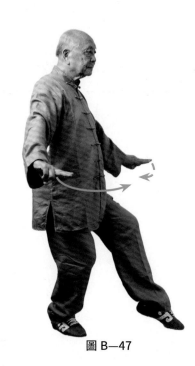

圖 B—47

⑶右脚向左脚后撤步，右腿屈膝。左膝微屈；两手随体右转，合至胸前；目视两手；面向北。（图 B—46）

⑷上体右转，右腿屈膝。左脚略抬，脚尖落置体前，成左虚步。两手分向左、右前下落，分剑。两手置腹前左、右两侧，两手心向下，手指斜相对；目视前方；面向东。（图 B—47）

提示：㈠左弓步转换成左虚步过程要借助上体右转之势。㈡左、右分剑过程中，应偏于右手向右、向下、向外，满把握剑，力达剑刃外侧之势。㈢寓，两手左右分剑，然主右手下抹剑之意。左剑指不可懈！

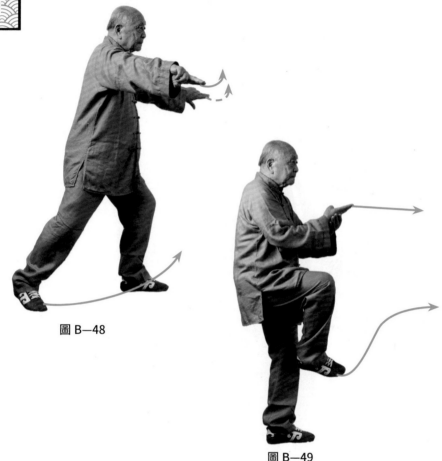

圖 B—48

圖 B—49

2. 右提膝捧剑

⑴左脚跟着地，左腿屈膝。重心移至左腿。右腿膝微屈；两手向上运行至胸前；目视前方；面向东。（图 B—48）

⑵左腿伸直。右腿屈膝前上抬，膝高与腰平，脚尖朝前；两手合于胸前捧剑，左剑指托住右腕；目视前方；面向东。（图 B—49）

提示：㈠提膝与两手上行要协调一致，不可断裂。㈡胸腹略含。两肘微屈，两手心向上，贴附。寓，两手托捧剑之意。

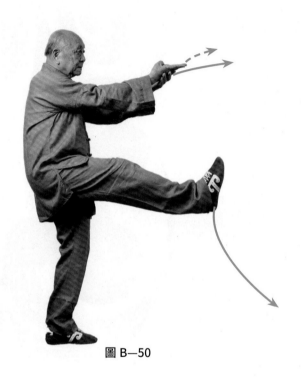

圖 B—50

3. 蹬踢平刺剑

左腿直立。右腿向前蹬踢，膝伸直，脚尖勾，高与腰平；左剑指
托住右手腕，两手同时向前伸送，探刺，臂直高与肩平；目视双手；
面向东。 （图 B—50）

提示：㈠蹬踢要力达脚跟部。㈡蹬腿与刺剑要同步，避免上下脱节。㈢寓：
剑前送刺，力达剑尖即可，不用全力。向前平刺，顺行之意。

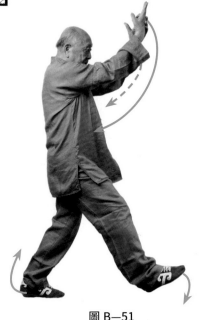

圖 B—51

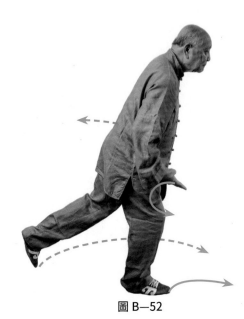

圖 B—52

4. 跃弓步刺剑

⑴右脚向前下落至地面，不触地；两手不变，向前上运行至头前上方；目视前方；面向东。（图 B—51）

⑵左腿，屈膝上抬。右脚落地，右腿屈膝，上体略前倾；两手分落至腹两侧，手心向前上方；目视前下；面向东。（图 B—52）

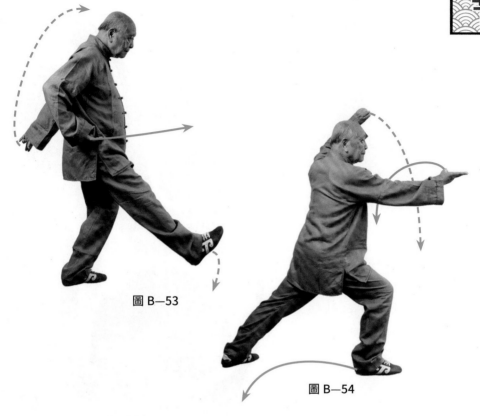

圖 B—53

圖 B—54

⑶右腿蹬地，左脚向前跨步落地，左膝略屈。右脚向前跨，膝微
屈，脚尖上跷，脚跟离地；右手收至右腰侧。左剑指后摆置体左后；
目视前下方；面向东。（图 B—53）

⑷右脚着地，右腿屈膝。左腿膝伸直，成右弓步；右手向前平伸
刺剑，高与肩平。左剑指向左、向上置头左侧上；目视右手；面
向东北。（图 B—54）

提示：㈠右腿前落，上体可略前倾。㈡左脚跨步前，右脚应略为蹬地前跃，
便于左脚落步。㈢右手向前远伸。寓，轻跃前刺剑，力达剑尖之意。

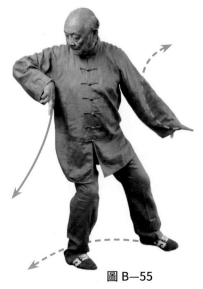

图 B—55

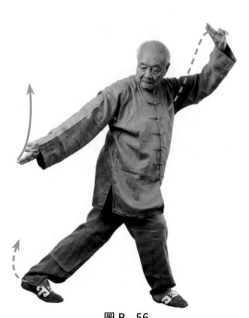

图 B—56

5. 插步反刺剑

⑴上体右转，右脚右后撤步，右腿屈膝。左腿膝略屈，脚尖着地；右臂屈肘，手提至体右肋侧。左剑指左前下落至左膝前；目视右手；面向南。（图 B—55）

⑵左脚向左后落步，脚前掌着地，左膝微屈。右腿膝略屈，成左插步；右手向右下伸直，置右胯外侧反刺剑。左剑指向左上移置头左侧上；目视右手；面向南。（图 B—56）

提示：㈠左脚向西南方撤步成插步，左脚要与右脚成一线。㈡右臂内旋，右手在肋侧要翻腕，手心朝右。寓，向后下反刺剑力达剑尖之意。

6. 左弓步撩剑

⑴重心前移，右腿屈膝。左脚尖着地，膝微屈；右手右上运行至体右，高与肩平。左剑指右下落至右胸前；目视左前；面向南。（图B—57）

⑵左脚向右前上步，左腿屈膝。右膝微屈；右手向上、向前运行至体右前，高与胯平。左剑指上行至头左前；目视右前；面向东南。（图 B—58）

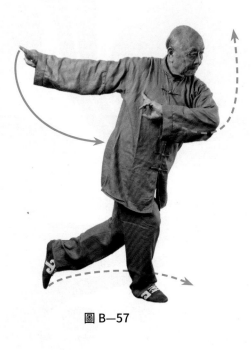

图 B—57

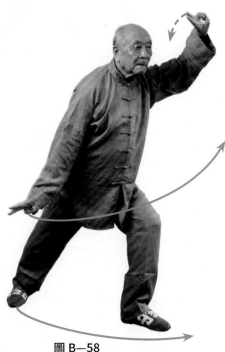

图 B—58

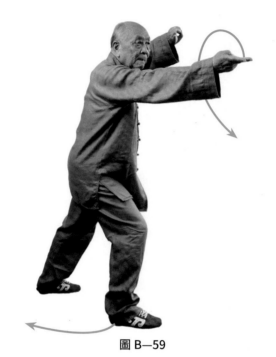

圖 B—59

(3)右脚向右前上步，右腿屈膝。左腿伸直，成弓步；右手外旋，向上、向前撩剑，置体右前，高与头平；目视右手；面向东北。（图 B—59）

提示：㈠右臂要外旋，手腕略屈，虎口朝右，右手由后向前上贴身行。寓，力达剑身前部，撩剑之意。㈡左、右上步要紧接。㈢右脚向东南方上步，手随步顺行。

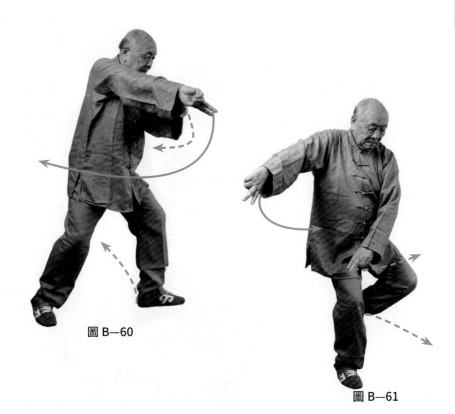

圖 B—60

圖 B—61

7. 左提步拦剑

⑴右脚向右后撤步，两膝略屆；右手内旋，落至体右前，手心朝右，高与胸平。左剑指落至右腕背部；目视右手；面向东。（图 B—60）

⑵重心移至右腿，膝略屈。左脚后上提置右膝后；右手向右后拦剑，置体右侧，手心朝后，高与腹平。左剑指落置右腹前；目视前下；面向南。（图 B—61）

提示：㈠右手向右后运行，臂内旋，肘微屈。寓，剑身在体前向右后，垂直拦截之意。㈡左脚提步是动态的。

圖 B—62

圖 B—63

8. 左弓步刺剑

⑴左脚向左前上步，两腿膝略屈；右手收至右腰侧，手心向上。左剑指向左前移至左腹前；目视左前；面向东北。（图 B—62）

⑵左腿屈膝。右腿伸直，成左弓步；右手向左前上方刺剑，置体前，高与头平。左剑指向前、向左上置头左上方；目视左手；面向东北。（图 B—63）

提要：㈠左脚要向东北方落步。㈡身体向左略转，右手心朝上。寓，斜上刺剑，力达剑尖之意。

圖 B—64

圖 B—65

9. 右丁步带剑

⑴重心略右移，两膝略屈；右手内旋至头右前上方。左剑指前下落至左膝外；目视左前下方；面向东南。 （图 B—64）

⑵左腿屈膝。右脚尖收置左脚内侧，右腿膝略屈，成丁步；右手向下、向左落置左腹前，手心朝外带剑。左剑指略上移至右腕部；目视右手；面向东北。 （图 B—65）

提示：㈠丁步与带剑要同步完成。㈡带剑，手心要朝外，肘稍屈。剑身整体斜带，置体前。寓，剑身回带，格档之意。

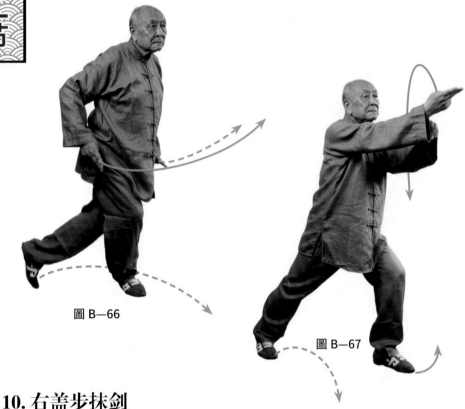

圖 B—66

圖 B—67

10. 右盖步抹剑

右脚向右、向前盖步，脚尖外撇，右膝略屈。左脚跟上抬，左腿膝微屈；右手向前、向右抹剑，运行置右腰侧。左剑指同时向前、向左运行置左腰侧；目视前方；面向东南。（图 B—66）

提示：㈠右脚向左、向右上步，要成弧形。㈡两手向前、向外、向里运行，形成椭园形。手心向下。寓，平抹辐度可大，右手剑力达刃外侧远击之意。

11. 左弓步刺剑

左脚向左前上步，左腿屈膝。右腿伸直，成弓步；右手向前上刺剑，置体前，手心向上，高与头平。左剑指向前伸置右腕部。目视右手；面向东南。（图 B—67）

提示：弓步与两手前上伸要同步。寓，斜上刺剑之意。

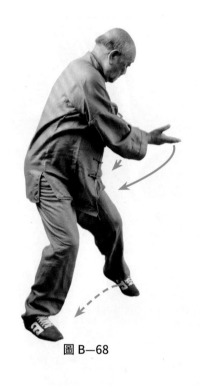

圖 B—68

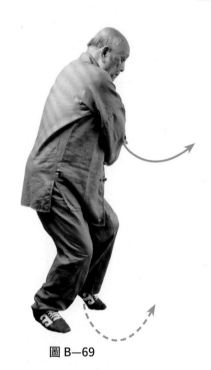

圖 B—69

12. 左丁步带剑

⑴右脚向右前方上半步，右腿膝略屈。左脚跟略抬，左腿膝略屈；右手落至右胸前。左剑指落至左腰前；目视右手；面向东北。(图 B—68)

⑵右腿屈膝。左脚脚尖收至右脚边，左腿膝略屈，成丁步；右手外旋左落，置左膝外，手心朝外，斜带剑。左剑指贴靠右手腕部；目视右手；面向东北。（图 B—69）

提示：㈠右脚上步稍偏左，随即左脚回靠右脚。㈡手下落全程右臂屈肘外旋。寓，剑身回带格档之意。

107

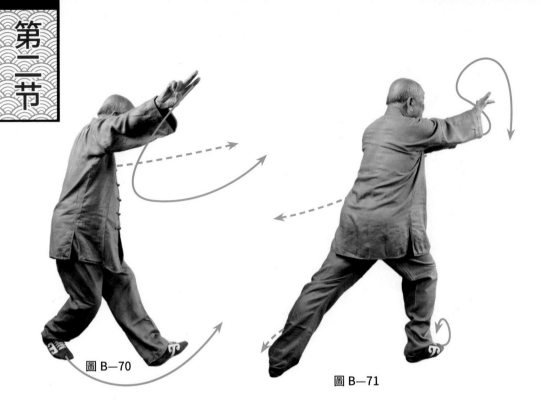

图 B—70

图 B—71

13. 左盖步抹剑

左脚经右脚前，向右、向前上步，脚尖外摆，左腿略屈。右腿膝略屈，成盖步；右手内旋向前、向右、向后运行至体右，手心向下抹剑。左剑指向左后运行，置体右，高与腰平，手心向下；目视左前；面向东北。（图 B—70）

提示：㈠左脚要绕经右脚前，跨大步，成盖步。㈡上体略向左转。㈢右手向前运行幅度要大，再略向后行。寓，平抹辐度可大，右手剑力达刃外侧之意。

14. 右弓步刺剑

右脚向左脚前上步屈膝。左腿膝伸直，成右弓步；右臂屈肘外旋，右手收至胸前，再向右前上方运行置体右前，右斜上刺，高与头平。左剑指向右、向上运行，置右手侧；目视右手；面向东北。（图 B—71）

提示：㈠右脚跨步大，落向东北。㈡右屈肘，随之外旋前上刺剑。寓，斜上刺，力达剑尖之意。

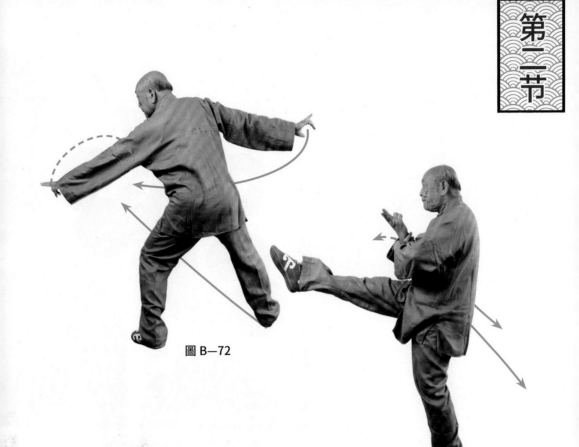

图 B—72

图 B—73

15. 右弹踢撩剑

⑴右脚尖内扣，右腿屈膝。左脚尖外摆，左腿屈膝；右手内旋下落，手心向下至体右侧，高与胸平。左剑指向下、向左、向上运行至体左侧，手心向上，高与腰平；目视左前；面向北。（图 B—72）

⑵左腿直立。右脚向右前弹踢，左膝伸直，脚面蹦平，高与胸平；右臂屈肘，右手外旋，向下、向左、向上撩剑，手心向上，置胸前。左剑指屈肘收至右腕部；目视右脚面；面向西。（图 B—73）

提示：㈠上体左转，㈡右手要贴体运行。寓，左上撩剑与右弹踢动作协调一致，弹踢脚面可略停，显力达之意。

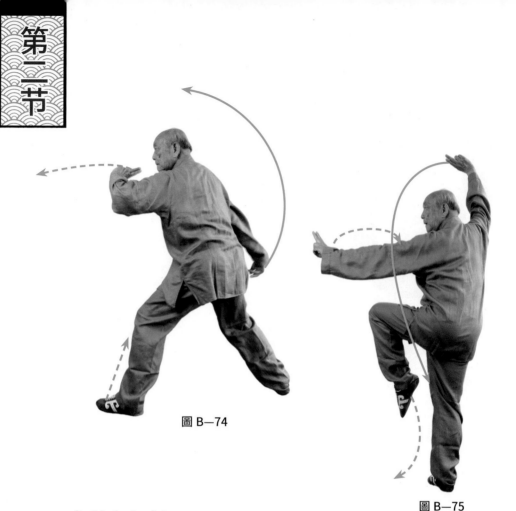

圖 B—74

圖 B—75

16. 右独立架剑

⑴右脚后落，两腿屈膝；右手向下、向右落至右胯侧，手心向外。左剑指略前伸至体左，高与胸平；目视左前；面向北。（图 B—74）

⑵右腿直立。左腿屈膝上提，高与腰平，脚蹦平置右膝前，成右独立；右手向右、向上、向左运行，置头右上，肘略屈，架剑。左剑指向左前行，置体左，高与肩平；目视左剑指；面向西北。（图 B—75）

提示：㈠撤步时，上体略右转，右腿落实，左腿迅起，便于保持独立平衡㈡右手置头上。寓，剑横架头上之意。

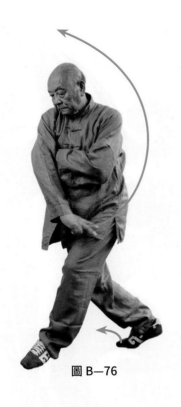

图 B—76

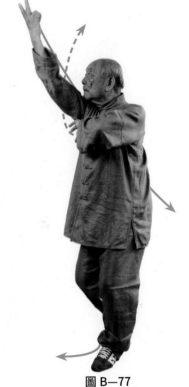

图 B—77

1. 左挂剑

⑴左脚向右前落步，脚尖外撇，左膝微屈。右脚跟掀起，右膝略屈；右手向左、向后、向下运行至左腿前。左剑指收至右腋下；目视右前下；面向西南。 （图 B—76）

⑵左腿屈膝。右脚略前移至左脚侧，脚尖着地，右膝略屈；右手外旋，向左、向上、向右上挂剑，置头右前上方，手心向左后；目视右手；面向西南。 （图 B—77）

提示：㈠剑尖向左下行，肘微屈，腕向虎口侧屈，呈左挂起之势。㈡上体可左、右微转，不可前俯后仰。手要贴沿身体运行。㈢剑右前上置。寓，右手外旋，剑尖部向左上挂击之意。

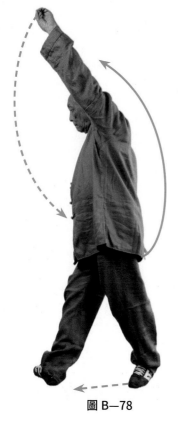

圖 B—78

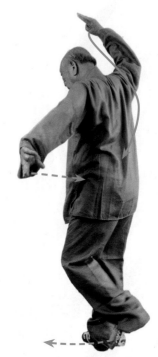

圖 B—79

2. 右挂剑

⑴右脚上步，脚外摆，右膝微屈。左膝略屈；上体略右转，右手向右、向下、向左、向后运行至右胯侧。左剑指向右、向上、向后运行至头左上方；目视右下方；面向西。 （图 B—78）

⑵右膝微屈。左脚向前，脚尖落至右脚跟处，左膝略屈。右手外旋，向后、向上运行，置头右侧上挂剑。左剑指内旋落置体左侧，高与腰平；目视左下方；面向西北。 （图 B—79）

提示：㈠剑尖向右下行，肘微屈，腕向虎口侧屈，呈右挂起之势。㈡上体可左、右微转，不可前俯后仰。手要贴沿身体运行。㈢寓，剑向右上挂击之意。

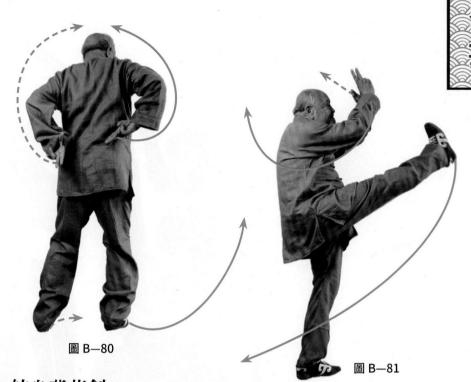

圖 B—80

圖 B—81

3. 转身背花剑

左脚向西北方上半步，脚尖内扣，两膝微屈；右手屈肘内旋，翻腕，背花剑。右手落置背部，腰右侧，手心朝右后。左剑指随左臂屈肘内旋，置左腰后侧；目视右前方；面向北。（图 B—80）

提示：㈠两臂屈肘内旋，两手要贴置两腰后侧。㈡右手内旋，向下落置腰后。㈢上体不可前俯。寓，背花剑，剑身斜置背部，剑尖朝左上之意。

4. 右撩踢抄剑

左脚尖内扣。左腿直立。上体右转，右腿向右前上撩踢，右膝伸直，右脚尖勾起，高与头平；右手略下落外旋，向右、向前、向上抄剑，置头前上方。左剑指随体右转，向前、向上运行，置头前上方；目视头前上方；面向东。（图 B—81）

提示：㈠撩踢直腿而起，力达脚尖。㈡右臂先下落伸直后随腿同步上行。㈢拳置头上，手心向左，拳眼朝后。寓，剑由下向上抄起。剑尖朝后，力达剑尖部之意。

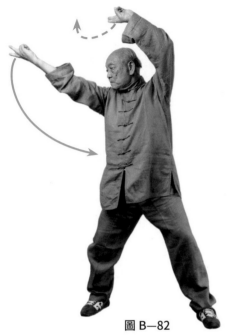

图 B—82

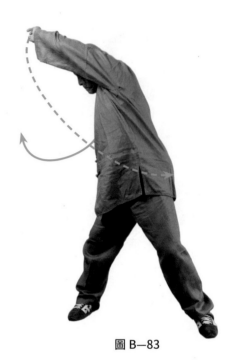

图 B—83

5. 右背花挂剑

⑴左脚跟外辗，右脚向左后落步，两膝略屈；右手外旋，向前、向下、向右后挂剑，置头右上方，高过头。左剑指前上行置头左前上方；目视右手；面向南。（图 B—82）

⑵右腿屈膝。左腿微屈。上体略向右倾；右臂内旋，右手向下、向后、向左挂剑。随即臂内旋，剑腕花，置右腰背侧；目视右下；面向西。（图 B—83）

提示：㈠落步可超肩距。㈡上体略向右后转，右手经体前运行要贴身右挂剑。右手至背部随即内旋腕花剑，不可停顿。寓，右挂剑，力达剑尖。腕花剑，手贴靠背部。

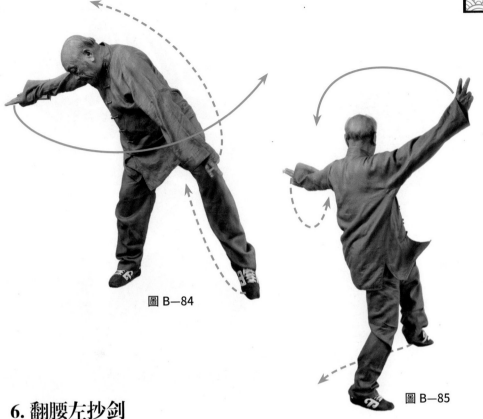

圖 B—84

圖 B—85

6. 翻腰左抄剑

⑴右脚屈膝。左脚跟上抬，左膝微屈。上体略前俯；右手向上、向右、向前挂剑，置右肩侧。左剑指向下、向左前、向下运行至左膝上方；目视前下方；面向地上。 （图 B—84）

⑵右膝略屈。左腿屈膝上抬。上体向左上翻；右手向下、向左、向上抄剑，置右肩侧上。左剑指向后、向左、向上运行，置体左侧；目视前方；面向北。 （图 B—85）

提示：㈠上体前俯，不低于腰。㈡腰借左腿上抬向左上翻起，眼要随腰翻落视左前侧。㈢腰要翻成弧园。 （此动，有难度，亦可改为平转。）㈢剑随体上翻。寓，前挂后，由下向上直臂抄剑，力达剑尖。

115

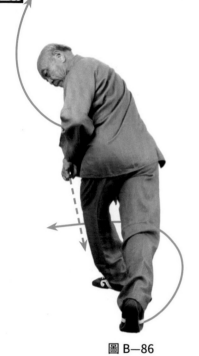

圖 B—86

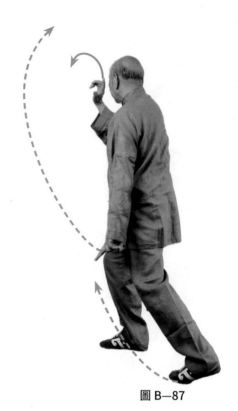

圖 B—87

7. 左盘腿劈剑

⑴ 左脚向左落步，脚外撇，左膝屈。上体左转，右脚跟上抬，右膝微屈；右臂屈肘，右手落至左腰前，手心朝后。左剑指落至右腕上；目视右手；面向西。（图 B—86）

⑵右脚向左前西北方上步，右膝屈。左膝微屈，脚跟略抬；右臂外旋，右手向左、向下、向右、向上运行至右肩前，高与头平。左剑指落至左膝前；目视右前方；面向西北。（图 B—87）

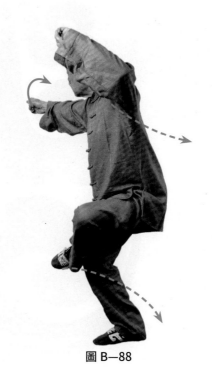

图 B—88

⑶右腿屈膝。左脚面移贴至左大腿上，左膝屈，成左盘腿；右手向右、向前、向下劈剑。置体右前，高与肩平。左剑指左上运行，置头左侧上；目视右手；面向西南。（图 B—88）

提示：㈠右臂运行要贴靠身体，不可远离。㈡右膝要屈蹲，大腿要平。右脚面紧贴右大腿上，保持平衡。㈢盘腿与劈剑要同步完成。寓，抡劈剑。剑身竖立，力达刃中前部之意。

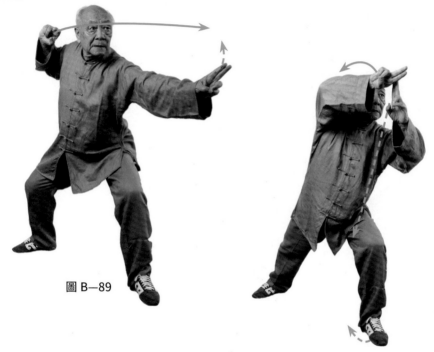

圖 B—89

圖 B—90

8. 弓步探刺剑

⑴左脚向左后落步，左膝略屈。上体左转，右膝略屈；右手屈肘收至头右侧。左剑指向左前运行至体左，高与肩平；目视左剑指；面的西南。 （图 B—89）

⑵左腿屈膝。右膝伸直，成左弓步；右手内旋，向左、向前、向上探刺，置体左前，高过头。左剑指收置右腕部；目视右手；面向西南。（图 B—90）

提示：㈠弓步，上体要前倾，与右脚为一线，成斜弓步。㈡右臂屈肘，右手贴右耳，内旋前伸。寓，探刺。上体向左前略倾，上臂贴头右侧，剑斜置体右，力达剑尖前探之意。

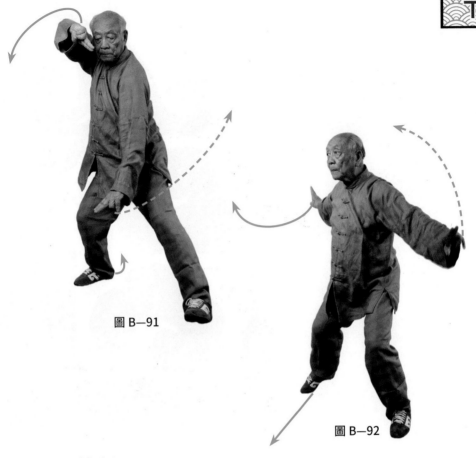

圖 B—91

圖 B—92

1. 右弓步撩剑

⑴右膝略屈。左脚尖上跷，左膝微屈；右手后移至头右侧。左剑指向前下落至体前，高与膝平；目视右前；面向西南。（图 B—91）

⑵左脚尖着地，左腿屈膝。右脚跟上抬，右膝微屈；右手向上、向右、向下运行，落至体右侧，高与肩平。左剑指向左、向上运行，至体左侧，高与腰平；目视右前方；面向西南。（图 B—92）

第四节

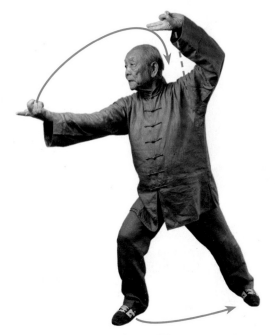

圖 B—93

⑶右脚向左前上步，右腿屈膝。左膝伸直，成右弓步；右臂外旋，右手向后、向左前撩剑，置体右前，高与肩平，手心向上。左剑指向上运行，置头左侧上；目视右手；面向西南。（图 B—93）

提示：㈠身体重心向右再向左移动，幅度可略大。㈡右手外旋向后，随右脚上步，运行幅度要大，手心向右上。寓，撩剑力达剑刃之意。

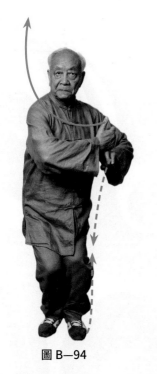

圖 B—94

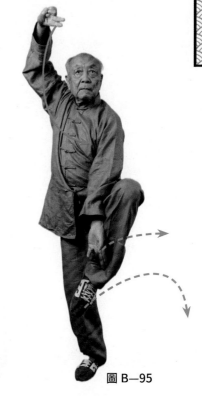

圖 B—95

2. 并步左格剑

右脚向左脚并步，两腿屈膝半蹲；右臂屈肘，右手腕内旋一周，向左格剑，置左胸前，手心朝内。左剑指落置右腕部：目视前方；面向南。（图 B—94）

提示：㈠右脚向左脚并步，并迅速屈膝半蹲。㈡右手腕内旋后，迅速向左平移，手心朝内，拳眼朝上。寓，握剑左格。剑身竖立，力达剑刃之意。

3. 右独立提剑

右腿直立。左腿屈膝上抬，膝高过腰，脚尖贴靠右膝前；右手外旋向上提剑，置头右上方，手心朝外。左剑指下落置左小腿前；目视前方；面向南。（图 B—95）

提示：㈠左脚面要绷紧，近右腿膝前，保持独立稳定。㈡右手向上，手心朝外。寓，剑身垂直于体前。剑尖朝下，倒提剑之意。㈢上提剑与左剑指下行，要同步，有"上提下拉"之势。

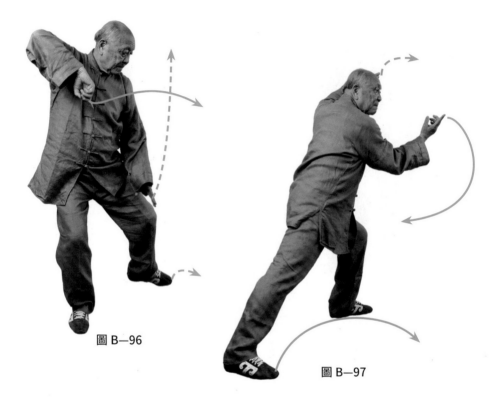

圖 B—96

圖 B—97

4. 左弓步穿剑

⑴右腿屈膝。左脚向左后落步，脚尖着地，左膝略屈；右臂屈肘、内旋，左手落至右胸前，手心向右外。左剑指内旋向左落至左膝外；目视左前下；面向东南。 （图 B—96）

⑵左脚着地，左腿屈膝。右膝伸直，成弓步；右手内旋向左、向前、向右置体右前穿剑，高与胸平。左剑指左上行，置头左侧上方；目视右手；面向东北。 （图 B—97）

提示：㈠左脚要左后绕行上步。㈡右手运行要与上体协同，先左、而后、再右。寓，穿剑。剑尖领行，贴身穿剑之意。

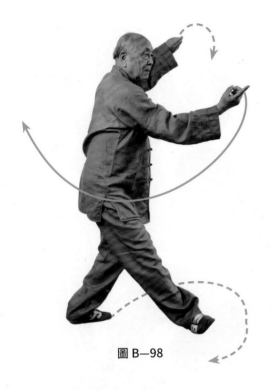

图 B—98

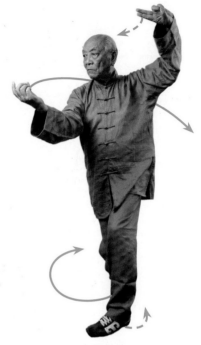

图 B—99

5.行步右穿剑

⑴左膝略屈。右脚经左脚前，向右前上步，脚外摆，右膝微屈；上体右转，右手略向右、向前平摆，手心朝上，置胸前。左剑指随体右行，仍置头左前上方；目视右手；面向东南。（图 B—98）

⑵左脚向右前，绕过右腿，落在体右。右腿屈膝。左膝微屈；右手不变，随体右行至右肩前，手心向上。左剑指仍置头左侧上方；目视右手；面向南。（图 B—99）

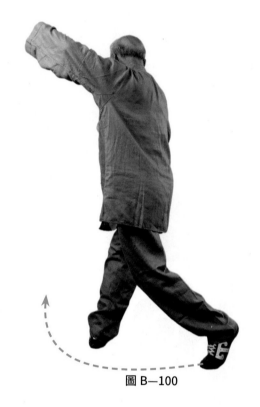

圖 B—100

(3)右脚向右后上步，膝略屈，脚尖外摆。左脚跟上抬，膝微屈；右手不变，随体向右运行至体右前，高与胸平。左剑指仍置头左前上方；目视右手；面向西北。 （图 B—100）

提示：㈠出步略带弧形，上步要连贯。㈡右手外旋向右平摆，手心向上，腕略向桡骨侧屈。寓，手腕要挺平，剑尖朝右后，力达剑尖，成反刺剑之意。

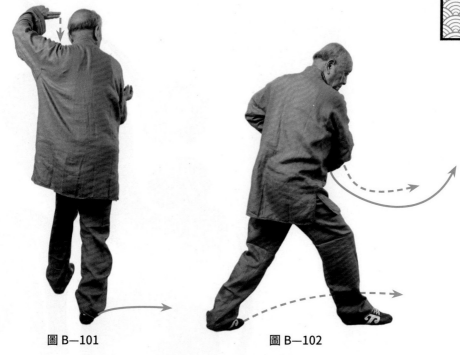

圖 B—101 圖 B—102

6.左弓步撩剑

⑴右膝略屈。左脚随上体右转，向右前上步，膝略屈；右手不变，随体向右运行至腰前。左剑指仍置头左侧上方；目视右前方；面向北。（图 B—101）

⑵左脚尖内扣，左膝略屈。右脚向右前上步，右腿屈膝；右手内旋，收至右胸前，手心向内。左剑指前落至右腕部；目视右前；面向北。（图 B—102）

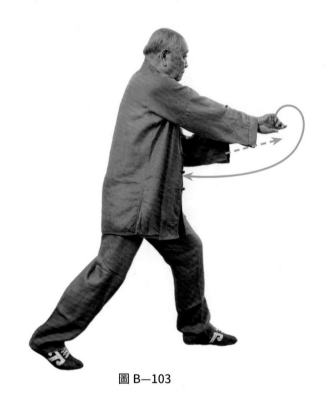

圖 B—103

(3)左脚上步，左腿屈膝。右膝伸直，成左弓步；右手内旋，向右、向前、向上运行，置体右前，高与胸平，手心向右。左剑指前移置右手腕上；目视右手；面向东。（图 B—103）

提示：㈠两手以腰的转动运行。㈡两手向下、向右、向上、向前运行。寓，剑行要贴身，两手合力，力达剑刃前端，成反撩剑之意。

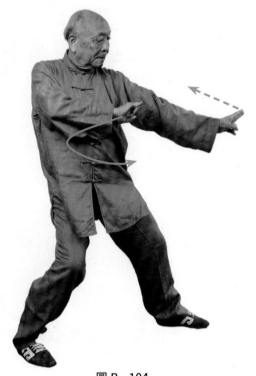

圖 B—104

7. 半马步抽剑

右腿屈膝。左腿膝略屈，成横裆步；右臂外旋，屈肘回带抽剑，右手收置左胸前，手心向下。左剑指左前伸；目视左剑指；面向南。（图 B—104）

提示：㈠重心略后移。㈡臂外旋、屈肘、手心向下。寓，水平回抽剑之意。㈢腰右转，略下沉。

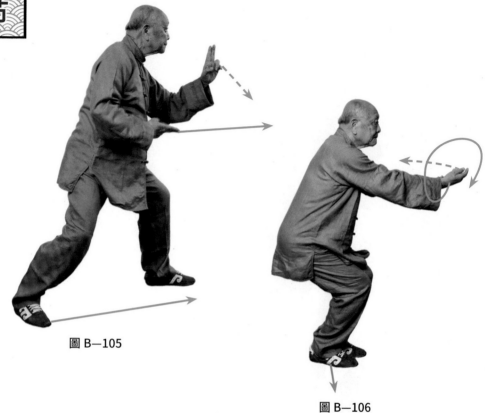

圖 B—105

圖 B—106

8. 右并步刺剑

⑴右腿屈膝。左腿膝略屈；右手收至腰间，外旋前伸至右腰前，手心向上。左剑指向上，至头前；目视左剑指；面向东南。（图 B—105）

⑵右脚向左脚靠拢。两腿屈膝半蹲，成并步；右手外旋向前刺剑，置体前，高与胸平。左剑指落在右手腕部；目视右手；面向东。（图 B—106）

提示：㈠寓，腰由右而左，带剑前刺，力达剑尖之意。㈡并步与前刺剑，要协调一致，一气完成。

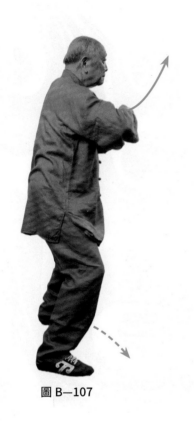

图 B—107

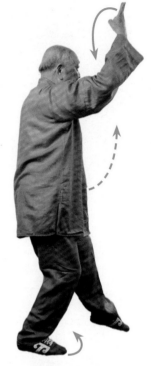

图 B—108

9. 左虚步崩剑

⑴右脚向右横跨半步。两腿屈膝；右手内旋，腕顺时针绕一圈，收至胸前。左剑指收至右腕部；目视前方；面向东。（图 B—107）

⑵右腿屈膝。左脚移向右前，前掌着地，左膝微屈，成左虚步；右手向上、向右前崩剑，置头右前侧，手心向右后，高过头。左剑指落置左胯侧；目视右前上方；面向东。（图 B—108）

提示：㈠虚步可稍高。㈡右肘由屈向头外侧速伸。寓，力达剑刃外侧部崩剑之意。

第四节

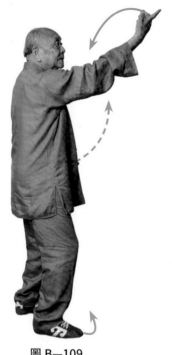

图 B—109

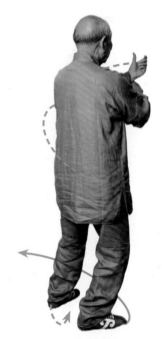

图 B—110

10. 右上步抛剑

左脚着地，左膝微屈。右脚上半步，右膝微屈；右手向下、向前、向上抛剑，置头右前上方。左剑指落置体侧；目视右手；面向东。（图B—109）

提示：㈠右上步的同时，右手稍下落，即向右上扬。寓，剑脱手，上抛之意。

㈡控制上抛力，使剑把翻转下落。

11. 扣脚左接剑

右脚内扣，两腿膝略屈；右手落置胸前。左剑指变掌，外旋，掌心朝上，向体前、向上接剑，置体前，高与头平。右手变剑指，屈肘落置左腕下；目视左手；面向东北。（图 B—110）

提要：㈠右扣脚，随即上体略左转。保持上体平直。㈡左手掌心朝上。寓，接剑把之意。

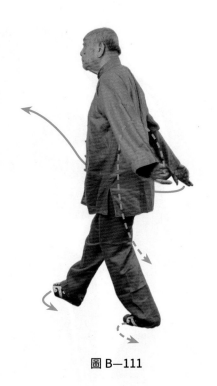

圖 B—111

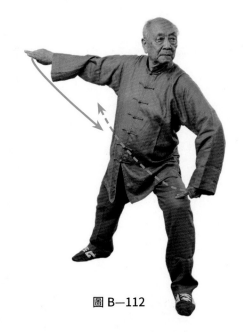

圖 B—112

12. 弓步左提剑

⑴右脚经左腿前，向左前上步，脚跟着地。两膝微屈；上体左转，左手向左、向后、向下运行至体左侧后，高与胯平。右剑指向右下落至体右侧后，高与胯平；目视前方；面向西。（图 B—111）

⑵右脚尖内扣着地，右膝伸直。左脚掌外蹍，左屈膝，成左弓步；左手外旋，屈肘变掌内旋，拳心朝左、拳面置左膝上。右剑指内旋，向左、向前运行，置体左侧，高与肩平；目视左前方；面向西南。（图 B—112）

提示：㈠步型的转折变化要清晰。㈡动作要协调、完整。㈢回到"起势"的部位。㈣寓，左手握拳为持剑。

收势

⑴右腿屈膝。左膝微屈；左手收至左胸前。右剑指收至右腰侧；目视右前方；面向西南。（图 B—113）

⑵两膝略屈；左肘外旋，左手向上、向前、向左运行至体左侧上方。右剑指向右上行至体右侧，高与胸平；目视前方；面向东南。（图 B—114）

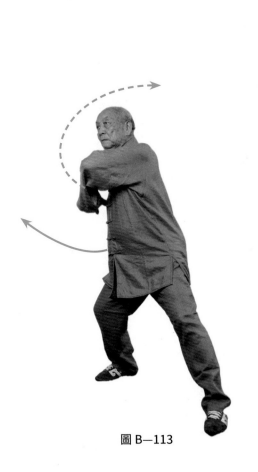

图 B—113

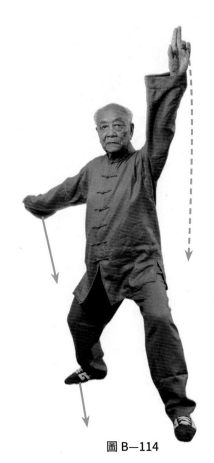

图 B—114

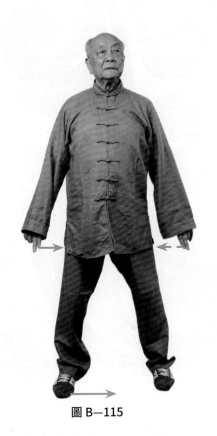

圖 B—115

圖 B—116

⑶右脚向前上步，与左脚平，间距与肩宽同。两膝微屈；左手向下、向后落至体侧。右剑指向前向下落至体右侧；目视前方；面向南。（图 B—115）

⑷右脚向左脚并拢，两腿直立；两手伸直收置体两侧。（图—116）

提示：㈠动作幅度要大，但要轻缓。㈡上动弓步偏东南方，此动要回归正南。

【出版各種書籍】

申請書號>設計排版>印刷出品
>市場推廣

港澳台各大書店銷售

冷先鋒

国际武术大讲堂系列教学之一
《心剑》王培锟 编著

书　　号：ISBN 978-988-75077-9-6
出　　版：香港国际武术总会有限公司
发　　行：香港联合书刊物流有限公司
代理商：台湾白象文化事业有限公司

香港地址：香港九龙弥敦道 525-543 号宝宁大厦 C 座 412 室
电　　话：00852-98500233 \ 91267932

深圳地址：深圳市罗湖区红岭中路 2118 号建设集团大厦 B 座 20A 室
电　　话：0755-25950376 \ 13352912626

台湾地址：401 台中市东区和平街 228 巷 44 号
电　　话：04-22208589

印次：2021 年 12 月第一次印刷
印数：5000 册
总编辑：冷先锋
装帧设计：明栩成
设计策划：香港国际武术总会工作室
网站：www. hkiwa.com　　　Email: hkiwa2021@gmail.com

本书如有缺页、倒页等质量问题，请到所购图书销售部门联系调换。